U0020099

花甲大人轉男孩

生產紀實

花甲一家

—— 著

目次

導演日誌

導演心情書

—————————— 瞿友寧

10月25日，DAY1

開拍的第一天，其實心中非常的忐忑也害怕，選擇了一個最簡單的戲開始，然後選擇不進祖厝，離我們那個很熟悉的地方有一點距離，觀望，也讓自己有一些心理準備。

看著熟悉的演員一個一個來到現場，有舊的工作人員，然後看著一些新的陌生工作人員加入了團隊，心情其實有一些複雜，感覺像是家庭加入了新的成員，我其實是喜歡在一個充滿家庭味道的工作環境裡頭，大家一同起床、一同吃東西，一同為了同一個夢想而努力，然後在這個過程中彼此關心、彼此照顧，分享所有的心情，而這樣的方式其實到了拍戲最後會特別痛苦，所以當電影開拍的同時，我就在想：「這一次該用什麼樣的方式來面對呢？」

這個戲有一個獨特的時空結構，有著2003年跟2018年的故事，在拍攝順序的安排上，我們必須先把2018年都拍完，再把所有的景改成2003年，時間拍攝已經這麼趕了我還選擇一個這麼高的難度，搞得大家非常緊張也非常害怕。

今天的戲在海邊拍攝，風很大但是太陽很好，讓我想起了《大

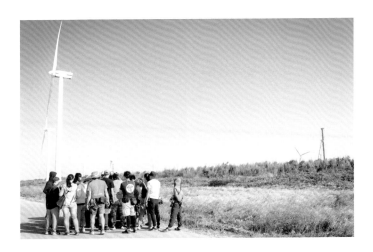

佛普拉斯》那一個沿著公路一直跟著大佛雕像走的鏡頭，我心裡頭在想：「《花甲》一定是有神相助，才可以在這樣的過程中一頁一頁的去完成所有的困難。」我相信有神保佑著我們，年輕小朋友們像花甲、阿瑋、雅婷很快就熟稔了起來，互相的鼓勵慢慢看到大家熱身上手，所以今天雖然只是一個熱身，對於未來的困難，有著可以克服的相信。

10月27日，DAY2

我們在梧棲老街拍攝阿嬤跟花甲一起騎著車子的鏡頭，這一個鏡頭有一點點神奇，因為電視劇的阿嬤已經駕鶴西歸，跟著阿公去環遊世界了，可是在電影版的這個鏡頭，因為是故事穿越時空以後花甲載著阿嬤的感覺，可是因為還沒有拍到穿越時空，讓這個鏡頭突然變得有一點點神奇，像是夢境、像是一件

很幸福的事。阿嬤還是那麼的可愛,花甲載著她兩個人就玩了
起來,然後我要阿嬤抓著花甲的胸部,阿嬤害羞地吱吱叫,而
花甲也在阿嬤逗的過程當中,隨興也自在地放了開來,就像是
一對真實的祖孫,兩個人互相關心、巧妙互動,他們一起有著
共同的回憶,並且將車騎到一個他們共同喜歡的一個未來。

10月28日,DAY3

我們拍攝的是2018年當花甲穿越回來以後,在原來舊有的街
道已經變得荒涼,你有沒有曾經比較過故鄉的過去和現在?尤
其地處鄉下的話,會有很多感慨,家的今、昔、繁榮與荒涼的
落差,總是讓人難過,電影《花甲》想說的某個主題其實是珍
惜。

在2018年,所有的農村都變得空空蕩蕩,相當的冷清,失去
了往日的熱絡與活力,也失去了朝氣,而這樣的未來、這樣的
世界就是接下來花甲即將要去面對的困難。我們每個人從來沒
有穿越時空的經驗,只能憑空想像,如果穿越時空再回來的時
候,要怎麼樣地去回應這樣的世界?真想經歷看看……

10月29日，DAY4

我們又穿越時空了，今天回到了花甲跟阿瑋初認識的地方——靜宜大學。

在那一個友達以上戀人未滿的過程當中，花甲身旁有這樣一個的阿瑋，其實很幸福，好友戀人一次湊齊！電影《花甲》是一部愛情電影，好像也是不小心完成的，就像電影主題曲〈幾分之幾〉一樣，我們因為許多人和愛，人生才逐漸完整。因為剛開拍，所以在拍攝的過程，我試圖拉近這兩個人，讓他們看似朋友但是卻有很多獨特的默契或者交流的眼神，希望在這樣短短的回憶戲裡頭，我們可以重塑並猜想起當時花甲跟阿瑋他們彼此的情感，那種既親密又似乎多了一些安全感，有一種任何人都無法取代的默契，那是一件多麼美好的事情。

10月30日，DAY5

終於進祖厝拍攝了，雖然早在前幾天勘景、驗景的時候就已經進了祖厝，但是真正到了正式拍攝進祖厝這一天，還是充滿了很多的感觸，想像著一年後我們回到了這個老家，這個老家都已經改造，美術組陳設出一個看似很豐富、很多細節而且很熱鬧的新民宿，我的心裡頭卻在想「咦，是我的家嗎？是我那個朝思暮想的家嗎？」有了一層距離感，但是面對眼前的華麗，還是很佩服美術組在這麼短的時間內把祖厝徹底翻新地改造。

今天也是拍大堆頭，所有家人回來的日子，幾乎所有鄭家的人都回來了，我們拍攝2018年大家大團圓的戲，在這幾段拍攝中，其實我有很多的不確定感，畢竟2003還沒拍，究竟他們的感情進展如何？穿越前後會發生什麼樣的事情？或者是要在哪個場景發生？猶豫的過程中，讓大家增添了很多的麻煩，我還在找感覺，我必須穿越回去。

果不其然，當天的晚上就接到了製片的電話，他跟我溝通工作的方式，我知道他是為我好，也替所有的工作人員請求我在拍攝的過程中能夠有更精準的設定，減少改變，避免大家工作的負擔，但其實我有一點失落感，雖然知道這樣的目的是為了更好的未來。我是一個慢熱的人，我總是要拍攝幾天以後我才慢慢進入到一個戲的感情跟一個故事的精神裡面，雖然《花甲》是一個我已經很熟悉的故事，但是面對一些新的、陌生的不管是人、事、物或者劇情，我似乎還在尋找著那一個我心中最滿意的，或者是我心中最感人的《花甲》的故事。

10月31日，DAY6

今天廣仲特別辛苦，必須要畫兩個妝，扮演兩個角色，除了自己原來花甲的那個角色以外，還必須演阿公鄭爽，雖然兩個人都是廣仲演的，但是其實我從很多的細節中看出廣仲試圖讓這兩個角色不管是在聲音、外貌、形體、走路上能有不同，而這一次的特殊化妝比電視更講究更細緻，希望在大螢幕呈現的時

候大家可以完全相信他就是那個風流倜儻、愛玩成性又對阿嬤充滿愛意、憐惜疼愛的阿公。

鄭爽阿公或許也是一個我對於傳統男人的典型跟原型，我印象中最深刻的男人就是我的外公，他總是會很帥氣、很豪邁的帶著我去吃員林車站旁的焢肉飯，然後很帥氣的點了很多菜請我這個小朋友吃，然後又很帥氣的回家，這整個過程中幾乎可以不說太多的話，或者他總是在大家族吃完晚飯以後，靜靜地坐在他的太師椅上，看著我們這群小朋友在玩、聽著大人們在聊天，然後他可以用很鏗鏘有力的方式說出一個最後的總結答案，這或許就是大家族中一家之主所產生的力量吧！

另外一個印象是我的爺爺，他其實也是一個大男人，在那個顛沛流離、從老家逃到臺灣的這個過程中，他為了要帶另外一個家鄉的女孩一起逃難，來到臺灣之後就變成了兩個家庭，我的奶奶是他的大老婆，而另外一個姨婆就是他的二老婆，他很巧妙的在兩個家庭之間照顧著，星期一到五在小老婆那邊工作打拚，而六日回到大老婆這邊放鬆，享受他的男人生活，我的奶奶總是會煮一桌子的菜服侍他吃，他也會試圖問著我的功課，然後拿起藤條教訓我幾下，代表他是一個男人的尊嚴，因為這樣的男人形象，讓我開始質疑說「這樣叫做關心嗎？這樣叫做真正的男人嗎？我心中的男人是這個樣子的嗎？」所以從小時候其實對男性長輩總是充滿著陌生，以及有一些不信任，甚至有的時候還有一點仇恨，也或許因為這樣，後來在我的作品裡頭，總是對於男性有著一個程度的嘲諷，或者覺得他們長不大，這或許也是我在拍《花甲》的時候，總塑造這些男的幼稚不成熟，而且很多時候身後都有一個偉大女性的照顧。

在《花甲》裡頭其實男性跟女性的地位表面上看似男性的地位較高，但是我的內心世界裡面永遠是女性的重要性高過於這些男性的。

11月4日，DAY7

今天是花明跟雅婷的重頭戲，也是何潤東Peter第一天加入劇組的日子，找到Peter來演陳大哥，我們說他是花明2.0，因為他比花明更大男人、更不珍惜女性、更粗魯更火爆，這對Peter來說是一個很大的挑戰，我們也覺得新鮮、好玩。我喜歡戲找到一些與本人的反差，讓這些角色在反差中，找到新的表演動力跟激發能量。

而花明跟雅婷相隔了將近快一年再回到這個角色上，你會發現他們有種既熟悉又陌生，既想靠近又想遠離。因為這一年來所有人認識他們的觀眾，幾乎都認為他們就是花明跟雅婷，然而他們卻很想突破，希望有新的表現，但在這過程中，因為《花甲》的能量太強大了，以至於他們似乎始終擺脫不了這兩個角色，所以當我們再回來電影版的時候，你會發現他們是既期待又怕受傷害，他們既想要回到那個熟悉的靈魂裡面，但卻又很想要逃脫，希望在這角色當中看到一年之後的改變跟成長。

人到底會改變多少？而花明跟雅婷這兩個角色在一年之後的電影裡又會改變多少？我常在想，人的改變常常是不經意的，而且是一種互動的模式，因為需要或者愛著另外一個人，你才會跟著他而改變。真的要自覺性的改變好像很難！至少對於我來說是這樣的，所以當故事的設定雅婷去了臺北見到了更多的世界，穿著打扮也開始不一樣之後，花明開始覺得我要如何追上她，才能配得上她？而這樣的心情，其實在我們生活當中也同樣進行著，冠廷和宜蓉他們都試著在表演上面想要找到更好的方式，以及對角色更深刻的規劃，然而到後來卻發現，很多事情還是回到原本最純粹的情感，才是最動人。

很喜歡看這一對小倆口在那邊打打鬧鬧，我們拍了一場花明扮女裝的戲，而雅婷真心被他逗笑，在畫面裡頭看起來就深深地感覺到「哇！像這樣子單單純純的一對小倆口真的是一件好幸福的事情！」愛情是一種像跳舞一般的共舞模式，我看著眼前的花明雅婷，就有一種兩個人雖然沒有舞步，卻好像早已翩翩起舞……或許才是戲裡兩個人愛情可以長長久久之道。

11月6日，DAY8

今天拍攝最有趣的事情是我要史黛西姐姐跳一段很有趣的歌舞女郎秀，我希望在戲裡頭能夠稍稍的顛覆她所熟悉的東西，這對盈萱來說一點困難也沒有，因為她是那麼強大的劇場女王，我就是喜歡看到她氣場被我搞亂以後所產生出來的荒謬與突梯，不知道為什麼，就是很愛捉弄她。

從電視劇的幹話連篇，或者電影版當中要求她的跳舞或偽裝成良家婦女，都是希望讓她在表演上面，讓大家看到一個非常不一樣的謝盈萱，而且這個謝盈萱只有在《花甲》裡面有，別的地方都看不到。所以不管現在或者未來，我只要找到盈萱拍戲的話，我想我都會用一種想盡辦法挑戰她的邀請方式來找她吧！

11月7日，DAY9

今天要拍攝兩段很好玩的戲，一段是大花甲穿越以後帶著小時候的自己一起去賭場，希望讓爸爸重新正視自己的問題並且改變，而在那個地方，也巧遇了當年爸爸剛認識的女朋友史黛西，然後在那情節中，以一個十五年之後未來人的身分感謝了十五年前的她，收留那個落魄的爸爸。這場戲有很多很有趣的情況，過去和現在的自己對話、已知和未知對話，如果今天我們可以回到十五年前的自己，你會提醒自己一些什麼事情呢？
如果歷史並不能改變，我們所有做錯的事情，受過的傷害都還是會發生，那如果當我們穿越時空了之後，我們能做的事情，

或許就是提醒當時的自己，快！把握現在的什麼！多珍惜什麼吧！
如果我有一個機會回到小時候的我，跟小時候的自己說一些什麼，我想我會告訴他，當時所有的寂寞痛苦與愛，都會是長大後很棒的養分，然後我想看看當時年輕的媽媽、第一次喜歡的女生、第一次大哭的樣子，好想把過去當成一部電影慢慢的看、慢慢的享受……

11月10日，DAY12

我們在祖厝也生活了一段日子，慢慢熟悉了祖厝的調子，美術組的巧思也不時被我們發現，不管是改建後的豬舍，或者是民宿的大廳、廂房，或者是民宿牆上貼了滿滿的、不管是家族的還是曾經入住民宿的過客，留下的一些照片與文字回憶，細看都覺得好動人，想像著一年之間，這個民宿來來往往了多少人，大家都對家庭有更多的了解了嗎？住過這個「輝煌人生好」民宿之後有更愛家嗎？

覺得美術組這麼精緻的佈置，突然有種很想要把它留下來變成一個真正的民宿的念頭，只是因為我們還要回頭去拍2003年的戲，不得已很多地方必須要改變讓它回到之前的樣子，後來習慣了這些東西再改變總是有一些的不捨，我想人生就是這樣，很習慣在一個我們安適的環境裡頭不想改變，然而這樣的安適眷戀是不是也是阻擋了我們進步的可能跟空間呢？而另外一方面，我們以為的困難、陌生，其實也在一段時間之後慢慢接受

並且喜歡上他，人跟人的相處是這樣，愛情也是。

11月11日，DAY13

人稱光棍節，今天拍的戲也真的很符合光棍節的內容。

今天拍攝四叔接到了十五年前的一封信，自己兒子花詢的同班同學小靜寄來的，有沒有覺得又酷又美？天使的安慰。

而這樣的一封信，其實她當時沒有寄出去，卻在花甲穿越之後因為花甲的影響而讓她有了寄出去的衝動，時隔十五年之後，這封信終於到了現在的四叔手上，拯救了四叔。「時間」，它充滿了一種神奇的魔力。我還記得我小時候讀過一個月下老人的故事，月下老人跟一個秀才說：「長大以後你會娶的就是眼前這個小女娃」，當時的秀才覺得怎麼可能，她不過就是個小嬰兒，覺得很荒謬並且拿刀傷了那個小女娃的額頭，誰知事隔多年，沒想到小女娃真的長大變成了他的妻子，而當他看到妻子額頭上的疤後他才後悔莫及，相信原來這世上所有的緣分都是天注定。

有些感情是老天就已經注定好的，剩下的只是你如何去發掘並且去相遇。

在最後定剪的階段，很多人都想因為片長過長，建議我刪掉，因為這畢竟是主線以外的副線，但是對我來說這段充滿了太多的情感跟私心，他像是在電影裡頭，我想要拯救一下在電視中讓人十分心疼、開著繁星五號飛向天空的四叔，希望電影的觀眾也可以感同身受，隨著「繁星五號」進到了那一個時空的流裡，去寫一封信給十五年後的某人，說不定也會是一個很有趣的緣分。

11月13日，DAY14

天氣雨，而今天拍的是集團結婚的概念，有五對新人，我自己也不知道為什麼最後湊成五對，但劇本寫著寫著之後就發現「ㄟ？好像這一對也可以有個結局，那一對也在一起了」，但我個人對於很多幸福都沒有絕對的把握，所以戲裡何妨圓滿？

或許我從小在母系家庭長大，身邊對我很好的長輩都是女性，以至於我對於女性的了解有的時候似乎比男性還要多一些，也所以會在電視劇的時候說花甲身上是帶有百分之四十九的女性特質及百分之五十一的男性特質，而到了電影裡頭，在結尾的地方其實我有試圖去讓這個男性跟女性的事情有了一個有趣的解讀，所以我在結局上面又做了一個回馬槍：故事到了最後看似花甲跟阿瑋有了一個很圓滿的結尾，但事實上中年花甲再回來是要警告你：未來會是一個阿瑋主導的人生，甚至會女性至上，一個女大男小的未來，但這樣的情況，花甲你要怎麼選擇呢？

11月14日，DAY15

今天是我最害怕的一天，這一天我們所有的長輩晚輩們、所有的大牌演員、所有的鄭家家人、所有客串的大來賓全部一天聚集在祖厝稻埕上面飆戲，我要怎麼讓這三十個人都發揮得很好，不會一團亂？很緊張！

早在劇本完成之初我就覺得：「天啊！怎麼會跑出這樣一場戲？」看了是既喜歡又很怕，喜歡當然因為是一個很大的挑戰而且戲很精彩，一定很過癮，那當然也害怕我到底是不是具有足夠的能力，帶領著這群演員，然後拍出一個大家心目中覺得最好的一個段落？

再加上這裡頭有些人其實我還是滿怕他們的，像是金士傑老師，雖然我們曾經合作過《我可能不會愛你》，但他就是表演界的神，再加上他又是一個不苟言笑的人，所以我就很怕我自己的三八或者無厘頭會讓他覺得我很不成熟、很不莊重，所以早在前面幾天劇本就反覆再三跟他確認，他會覺得有幾場戲怎麼會是這樣寫，我就特別緊張，很怕他突然說這劇本或這個戲不好看他不想來了，然後再加上因為金老師是很精準型的演員，然而我們這一批鄭家人又有一種很自由派的表演方式，真不曉得這樣不同的表演方式相遇之後會產生什麼樣的火花？甚至會不會產生衝突？事情還未發生之前，我有無限的想像跟擔心。

但是原來這是設計在客廳的戲，可是又想「天啊！三十個人！每一個人光站著就不能動了，我怎麼再去讓他有機會去走位？」當下就決定改在稻埕。但我又繼續想，其實你讓前輩他們越動，戲會越好看，所以就設計了更多的關卡跟難關，而在這樣堆疊的過程中，你就會發現這段戲像是爬山一樣，一山又過一山的層層堆疊，越來越好玩。

他們在表演中互相互補空白的段落，我又看到舞蹈了，像是一場大型的群舞或者一起在踢一場足球賽，一個人跑到哪裡另外一個人就會補上去，這個地方冷場另外一個人就會補話，而現場的三十個人就像是一個很堅強的舞蹈團，要不是這批演員、這樣的默契，這場戲也沒有辦法達到這麼的完整，沒有遺漏的、一個緊密的劇情張力跟笑點。

其實這一段戲想找金老師來，也是完成我心中小小的、偷偷的私心夢想，我老在想像金士傑老師這麼精準的大師跟蔡振南、龍劭華大哥這些臺語流利，自由揮灑的戲精，兩派人撞在一起

的時候，會產生什麼樣有趣的火花？

然後另外一層私心其實是想要送給《花甲》這批年輕演員的，我跟他們說，或許你們在演藝圈演一輩子的戲都沒有機會遇到同時有這麼多精彩的前輩在你們面前表演給你們看，今天等於是來到了現場，上了一堂博士班的課，去注意每一個細節、感受每一分能量，今天演這一部《花甲》電影就有價值了！果不其然，每一個年輕演員都睜大了眼睛甚至看呆了的方式在看每一位前輩的演出，甚至有幾度小朋友們還看傻了眼，問為什麼沒有接到話？他們說實在太認真看前輩們演戲了，值回票價了。

11月15日，DAY16

就這樣，一部電影也即將拍到了將近一半，當初開始要拍這個電影的時候，很多人都覺得好像不太可能，在這麼短的時間似乎也過於衝動，但不知不覺就進行了一半了。其實我們常常都會在很多時候面對一些困難就害怕地隱藏自己，有的時候是用一種很武裝的方式，有的時候是用一種很脆弱的方式，有的時候是一種故作打哈哈的方式，但其實都只是在掩飾我們心中的不安。

這個電影開拍之初，我也充滿了不安，包括已經五年沒有拍電影了，自己到底用什麼樣的心情面對自己的電影，也或者是今天在做這個事情對於所有人來說它的意義會是什麼？對我來說，

其實就是想要再延續一些在《花甲》當中所感受到這個「家」的精神，我們怎麼再喚醒大家重新珍惜這個家。我其實在拍的過程中，一直會注意每一個演員或工作人員的感受，也因為這樣，所以心裡頭會特別忐忑，表情會特別緊張，肢體也開始僵硬了起來，看似客氣地對著所有工作人員，但是心裡頭卻充滿了擔憂，眉頭上也皺了起來，身旁的人當然也感受到你的力，也想到底能夠幫你什麼卻又不知道你內心的世界，或許這個也是在這部電影中會傳達出來的，當花甲遇到了所有困難的時候，他就躲到了衣櫃，而今天拍的就是這場花甲躲在衣櫃的戲。

小的時候，我們是不是都會有一些祕密基地是沒有人知道、沒有人能找到你的，你就想要好好地躲在那裡不被人看到，那塊地方可能是衣櫃、可能是床底、可能是後院、可能是廁所、可能是小倉庫，而在那樣的狹小的小空間跟短暫的時間裡，會突然的成長，有一段自己跟自己對話的時刻，當然很多恐怖片也是因為這樣跑出來的，哈哈。回想我自己躲藏的地方，常常是家裡附近的一些空屋、一些稻田的旁邊，我自己一個人走著，自己在小空屋裡面轉來轉去的，去挖掘留在空屋裡頭一些垃圾當寶貝，在這當中，慢慢找到了一些對於自己紓壓的方式，或許就是把注意力放到別的地方，擺脫一下原來的軌道。

而在今天拍攝近半，我也透過欣賞每一位工作人員辛苦地在每一個細節上努力，而得到壓力的釋放，我知道其實我不需要擔心太多，他們早在比

我更早的時候起床，更快速的跑到現場去幫我解決所有我可能會遇到的難題，而剩下我只需要選擇，選擇要這些或者不要那些，我應該要很放心、很相信的，因為有他們，我可以無後顧之憂。

11月17日，DAY18

一個女孩子內心世界要的是什麼？

我覺得這好像是絕大多數人男生沒有自信了解的事情。我們總是用猜想，去以為這個女生心裡頭喜歡的是什麼、想要的是什麼，因為我們總覺得女生是一個難以理解的動物，有的時候用錯了方法，其實就會讓人家討厭，而花明就這樣在這戰戰兢兢的過程中去試著更靠近雅婷一點點。

在拍今天戲的時候，冠廷不知道為什麼會有一些些的情緒上沒有辦法進到那個最無助跟最脆弱的狀態，或許是因為他現在成長了，以及電視劇之後有一段時間大家沒有再很密切的相處，以至於在這段戲剛開始的時候，你看得出來冠廷還是很認真地想要揣摩花明那樣的心境，可是總覺得還是斯文了些，還是有所保留，那樣的保留跟斯文很不像花明，反倒像劉冠廷。後來我們決定用一個方法，我們兩人在大街上互相推擠了起來，越來越激烈、心情跟著越來越激動，他把我推倒在地上，我把他推去撞旁邊的門，但是在這越來越大力的過程中，我心裡頭就覺得說「哇！感覺得到了，他心裡頭已經被帶起來了！」然後當推到了一個最高潮、最火熱的時候，冠廷就說他可以了！但我心裡頭想的是剛剛他把我推到大馬路上，還好沒有車子經過，否則我應該就爆頭了！哈哈。

一段好的表演，其實有各種可能的方法，它就像是進行一場化

學試驗，你加了這個東西又加了什麼東西居然會產生另外一種你意想不到的結果。在這麼多年的導演經驗當中，我曾經跟不同的演員合作過不同的方式，有些方式非常殘忍，有些方式很溫柔，有些方式很冷漠，有些方式很熱情，總要用不同的方式，帶著不同的演員進到他們該去的那個世界，常覺得自己很缺德，傷害他們，於心難安，但有的時候又覺得這或許就是一個當演員最辛苦並且必經的路。

11月18日，DAY19

我們回到了一鏡到底的那個長巷，那個長巷其實已經有幾堵牆早就已經垮掉，而為了呈現2003的樣子，我們的美術組重新整理了那一個社區，把所有的圍牆都重新修建起來，讓它變成一個直立的高牆，本來稍顯人煙冷清的村子角落，也加了各式各樣的攤位以及人潮。

我們試圖讓這整條街熱鬧起來，因為在我想像的2003，那個時候其實生活比現在簡單，只要努力好像就會看到希望，只要我們多做一點就可以多看到一點成績，所以在當時大家會願意為了自己身邊所有的小細節多做一點事情，不管是修橋鋪路啦，不管是給人一點幫忙啦，不管是跟身邊的人想要為了一個小的意見爭執而吵架，都會很熱情，但一直到2018現在的狀況，雖然生活條件或者是世界都有一些在改變，但是你有沒有發現人的心也變得越來越空虛，抓不到一些可以努力的事情，有很大

的無力感，我們看到了荒廢的東西就任它荒廢，我們看到了沒有希望的事情就很容易放棄，你會覺得生活當中好像少了一點活力，可是這樣的活力，不就是能夠讓我們人生變得豐富很重要的一個元素嗎？

真希望藉由這樣的電影可以提醒大家：「我們曾經有一些很珍貴的東西，只是我們暫時遺忘了。」

11月21日，DAY22

我們在臺中的旱溪夜市拍攝，白天沒有通告，難得輕鬆。喝了一杯咖啡，去夜市逛了兩下之後才開始拍戲，今天是植劇場亮星計畫中的許光漢和陳好來客串，其實《花甲大人轉男孩》這部電影，也是植劇場亮星計畫中的一環，其實「好風光」成立之初，就是希望培育一群優秀的年輕演員，很開心看到像光漢、陳好，或者是在花甲裡頭的冠廷、宜蓉、辰莛、常輝、意箴，他們都越來越成功，也越來越有自己的特色，並且被大家注意到他們的好，所以在這部電影當中也盡可能的找到了很多的小Q（植劇場新演員），以彩蛋的方式出現在這個電影裡頭。

而這場戲特別安排光漢跟南哥有一場對手戲，也是希望讓光漢跟陳好能夠在成長過程中，還可以持續在表演中，保有一個表演的活潑和衝動，希望他們在南哥身上學到更多對於做一輩子好演員會有的一個熱情，戲裡頭安排南哥要偷襲光漢，抓他的

雞雞，而光漢沒有料到南哥會用一種非常使盡吃奶力氣抓他，而那樣的認真讓大家嚇一跳，也讓光漢蜷縮在旁邊，一下子無法站直身體，南哥還很開心的說，想要偷襲他也不是一件太容易的事情，我想不管從生活、從表演、從音樂當中，我們都看到南哥即便年過六十，還是充滿能量充滿熱情的一個光輝吧！

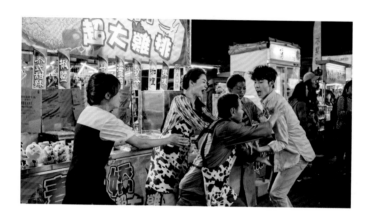

11月23日，DAY23

你有沒有曾經在生活當中突然想找一個人，然後透過臉書、透過詢問朋友、透過記憶去搜索這個曾經在你生命當中，或者很重要或許產生一些小小火花的人，你們突然之間有一段時間沒聯絡，不知道他去了哪裡，人間蒸發，如果又搜尋不到，會突然開始慌張起來，他怎麼了？他去了哪裡？

今天廣仲不在，我們拍攝阿瑋到處尋找花甲的戲。

人生就是這樣，有些人在我們的生命中，雖然只是短短相遇，卻刻畫了一道很重要很重要的刻痕，那些刻痕並不是你忘記了，只是有的時候在你忙碌之餘淡忘了，但是一旦重撫那樣的刻痕，他其實仍然鮮明。當我們開始有很多通訊軟體之後，變得越來

越少用面對面的方式或者電話去做溝通，那有溫度、有感情，直接情感傳達的表達，其實都逐漸消失了，取而代之的是一些花俏的貼圖，毫無感情的問候，臉書的按讚，這些無法代表你真實情緒的一些現代的符號，這或許也是我在拍這個電影想望的，很想能回到2003，那個我們都曾經很有熱情的年代，雖然有SARS，生活中還是有很多苦悶，我們還是願意奮鬥，而今，我們曾經創造過的美好，卻也在一點一滴的妥協當中去拱手讓出，總是覺得這是一件很可惜的事⋯⋯

11月25日，DAY 25

今天是拍攝2003年SARS期間，全家人被隔離之後關在家裡的情形，有一起吃飯的戲、有大家圍在一起不知道該做什麼的戲。從小就喜歡颱風天，或者是過年的時候，家裡所有各個地方的親戚都會聚集到阿公阿嬤家，然後大家在一起做一些什麼無聊事情都好，有人是領袖、有人是跟隨者、有人是服務者，然後有的只是在旁邊玩耍像我們這樣的小孩子，每個人在各自不同的位子組成了這個家，所以其實在花甲的不管電視劇或電影裡頭，我都最喜歡拍全家人一起吃飯的戲。

不知道大家有沒有發現《花甲》很多戲都是發生在吃飯的時候，因為所有不管好的壞的、恩恩怨怨都可以在吃飯的過程當中有一個溝通，它既不刻意又自然，你又必須要靜靜的一定得坐上半個小時，讓吃飯這件事情可以進行。跟我熟悉的朋友都知道，

只要每次我們大家一起出去吃飯,我一定叫的滿桌子的菜,我希望大家吃起來豐豐盛盛的,吃起來很開心,所以大家如果注意桌上的菜,我們美術組其實都會非常用心做了一整桌非常好看又好吃的菜,不僅演員演得開心,觀眾在看的過程中也能夠感受到那樣的幸福跟溫暖。

生活再辛苦,吃是一種最簡單的東西來溫暖著彼此,然後配搭隨便的一個電視節目,哪怕就是煮一碗泡麵,你都會覺得在那樣短暫相聚的時刻是很迷人而且很美麗的,像我們現在工作這麼的忙碌,一年到頭下來真的能夠坐在家裡好好的陪著家人吃一餐飯的時間,幾乎是不容易再找得到了,而那樣真實卻又簡單的幸福,我也希望在花甲的電視或電影裡頭帶給大家。

這次想做賀歲片也是這樣的一個念頭,我希望真的能做到一個電影是全家大小去了電影院看了之後你們都會有所感觸,老人家分享他當年的豐功偉業、走過的路,而小朋友呢也可以在這當中看到好玩好笑,以及自己自身關心的未來夢想、人生的規劃等等,希望這個電影這次真的有做到像這樣的一個感受。

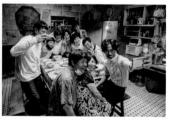

在我們的最初版的劇本當中,原著楊富閔給了我們一句對白是他覺得可以代表著現在當下很多人家庭的狀況,就是「父死路遠,母死路斷」,所有的家也在這樣的世代凋零中漸漸散掉了。

但是我們心裡頭每個人都還是渴望，或者幻想著能夠回到那樣的一個能夠共同打拚的一個溫暖時代。

11月27日，DAY 26

今天回臺北一天，拍攝這部電影少有的臺北的場景，包括天母棒球場以及桃園機場。

為了重現2003年的棒球場，我們翻找了當時的資料，看了當年的棒球轉播，營造出當年在觀眾席中加油的口號、球迷的穿著打扮、舞動旗子的樣子，我們透過資深球迷的帶領，把現場的氣氛回到了2003年的狀態，用電腦修圖的方式把當年天母棒球場的樣貌回復回來。

剩下就是球員了，當然要找到當時大家都很喜歡的彭政閔恰恰來參與演出。而恰恰自己也開玩笑的說，現在跟當時的差別，就是一個是L號，現在的是2XL號，我們也巧妙的在鏡頭的變化中，讓恰恰再回復當年結實精壯的、瘦瘦的恰恰。

這一天也是我們最多小Q客串的一天，在機場我們把顏毓麟又拉回來演大鳥學長在機場，只是很抱歉這段戲後來被刪掉了，然後也請了徐鈞浩、楊傑宇來演警察、朱盛平來演機場的人員。這群小Q不管何時何地只要一上場都是充滿能量與力道的表演，期盼未來能有更多的人可以找到他們演出更多更精彩的戲。

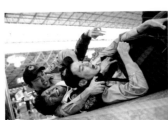

12月1日，DAY 30

這可能是我們整部電影拍攝最辛苦的一天，我們要拍掉三個場景，六頁的戲，整個通告一整天24小時。

這天我們拍攝的是飾演方爸的金老師，如何在跟女兒的一個對談當中，展露出爸爸對女兒的關心。拍攝之前，正嵐就非常的緊張，深怕她沒有做好而辜負了金老師來演的這個機會。在第一次試戲的時候不管是正嵐或者現場所有的工作人員，以及今天沒戲跑來旁邊偷看的幾個年輕演員們，大家都紅了眼眶並且掉下眼淚，光是試戲的時候就有這麼大的能量，更何況正式的演出。

我們常開玩笑說金老師不只是老師還是個大魔王，因為他既可以激發出最深刻又豐富的表演，但相對的也是最大壓抑的開始，深怕一個不注意或者演得不夠好就被他發現，甚至影響了金老師。但是金老師一點都不會不耐煩，和藹且認真的告訴著正嵐在哪一些表演的地方需要有更細微的處理，或者哪些地方的節奏應該是要再更豐富的。

今天另一個重頭戲是全家人一起北上去阿瑋家幫花甲求她爸媽，雖然看起來是過場戲，可是我卻特別喜歡這一場，全家人開著「繁星五號」出遊一直是我的一個夢想，大家遇到危難時，願意一起為家人挺身而出，雖然未必真的有解決問題的能力，但是發個聲也好，這就是家人不是嗎？這個電影有一種魅力，那就是雖然戲的重心這場可能在花甲，但是如果你仔細看，會看到每個人臉上的表情、動作，那是一種家

人的支持，每個人都有，沒人置身事外，我從開拍到完成，這段戲看了五百次有吧，但每次看都會在不同人身上有新的感動，這或許也是這個電影值得一看再看的原因吧！

時入半夜，我們拍攝花甲與阿瑋的床戲，這幾乎也是我們想劇本中最開始的一場戲，從這場戲開始，花甲的災難於焉展開，為了要把廣仲和正嵐的情緒拉到最緊張，拍攝前就要求他們盡量少穿，這樣正式來兩人搶被子的情節，就會非常認真，因為兩個人都怕穿幫，廣仲迷人的特質也在這一場盡現，雖然已經半夜，狹小的空間空氣稀薄，但每次只要一喊Action，兩人便立刻打起精神，充滿活力，每次都還有很多新的笑點火花冒出，我的心其實一直很痛苦，因為看著他們那麼累，數度想收工算了，改天再找時間拍，但是大家都知道我們根本沒有時間耽誤了，所以硬著頭皮，外面還下著細雨，燈光組還淋著雨工作，各種困難，心中的意念只有完成！

天亮收工，我安靜地看著工作人員臉上疲倦茫然，每個人我都深深彎腰感謝，沒有你們，完成不了，但我心中很沮喪，我不想讓大家這麼燃燒自己的生命！

12月5日，DAY 33

花甲終於要跟阿瑋懺悔了。

心中知道這場戲很重要，那幾乎是這部電影最重要需要非常感

動人的一場了，但是從開拍開始就不太滿意劇本這段內容，因為覺得不夠，反覆修改，期間還給廣仲看，看他的感覺，但從他為難的表情就知道這場戲還不夠好，是的！因為不夠好，所以一延再延，我想，老天是要我們共同經歷過這部電影的所有之後，才要讓我找到拍這段戲的方法。

阿瑋要怎樣才會接受花甲？其實就是要證明，花甲的心中一直有阿瑋，並且已經懂得如何小心地把她放在心上的位置，只要做到這一點，那未來做的任何事，都會是一種愛的表現，不是嗎？

拍攝的過程我很感動，像是陪這這兩人走了一年多，他們真的懂得如何珍惜彼此了，有別於電視版，那個只是喜歡沒有付出的好感，這一次！他們要在電視裡學會如何去愛！
今天也是一堆人的殺青戲，好像經過今天，花甲一家人又要各分東西，各自去忙了，那個戲中虛擬的家，又將要散去，好希望每隔幾年，這群家人又可以再聚一次。

12月6日，DAY 34

今天是劇組所有人殺青日，只剩下花甲和花明一場騎車開Turbo的戲，昨天把一堆人殺青了大家很輕鬆，帶著淡淡的離愁，仔細看著每個工作人員和演員的臉，我想好好記住他們，所以就算這場戲阿甲他們兩人有默契超搞笑，可是我還是只有苦笑……

一個一個道再見，一組一組收工，在最後連空鏡都拍完時，我靜靜地趴在祖厝圍牆上看著這個陪我們快兩年的房子，謝謝賴大哥和他的家人慷慨借我們拍攝，這麼完整又漂亮的房子，像是與世隔絕守護著這個家的人間美景，從電視劇到電影，這個家也陪我們走過每一個喜怒哀樂的時刻，旁邊的稻田、稻埕上的狗狗、後面的菜圃、公媽廳裊裊的每天三炷香……很多細節，都烙印下來了，我已經放好在心裡，永遠不會忘去……

殺青之後，DAY？

決定要拍《花甲》的電影，真的七上八下，一下子充滿熱血，一下子又猶豫懷疑，真的真的太趕了，趕到業界前輩都認為是不可能的任務，趕到所以有人開始猜測又會是血汗工廠，粗製濫造。

其實早在六月初播了第三集，因為南哥、廣仲父子爭吵的一鏡到底之後就暗自想著，如果這個故事還有續篇，會是怎樣的故事？也因為大家在一次次地播出前直播聚在一起，感情越來越好，我的心也一直沒有離開過那個溫暖的臺中祖厝，於是動心起性，有了想繼續下去的念頭，心裡想著：這個魯蛇大家庭，給大家帶來了一絲希望，懂得原諒，懂得用不同的眼光看待失敗之後，如果能夠再說些什麼鼓勵一下已經有些失去生氣的大環境，那也是我們說一個好故事拍一個好戲的一點點安慰，不是嗎？

也因為這個緣故，《花甲》電影的故事原型，從活屍喜劇、上班族、恐怖片，最後決定還是回到這個家，看看這個家的每個人，是不是還活得好好的？人生是不是真的可以如劇終一樣，快快樂樂的幸福下去？

檢視自己的生命，好像很難說自己哪段是成功或失敗的，有時以為自己從困境找到出路，有時卻根本只是自己的假象。有時以為現況慘不忍睹，其實還有很多可以苦中作樂的地方，人生就這樣一直繼續下去，好像永遠沒有確定的答案！我們自以為可以像個大人般解決所有生命困境，越理性思考，越難得到解答，怎麼問題還越來越複雜？反而很多時候會很想回到孩童時期的單純，那時候想愛就愛、喜歡就喜歡，不是很簡單嗎？這

也是為什麼故事要叫做「花甲大人轉男孩」，最後想想，那個莫忘初衷，似乎才是面對所有難解習題的方式，不管過去如何？不去猜測未來！只有好好把握現在，感受現在的美好去努力追求，才是最好的答案不是嗎？

故事……其實就是這樣開始的！

花甲男孩與花甲大人

—————————————— 李青蓉

關於男孩

當知道要拍改編《花甲男孩》的小說時，有點興奮，因為我好喜歡小說，覺得能夠把感動自己的故事說給大家聽，感動大家，是一件很棒的事。那時候的我們，是用著小說帶給我們的情感，從零開始，然後一個一個的生出花甲這個家族裡的每一個人、每一段故事、每一份感情。電視劇成形的整個過程，就像是一個媽媽，從懷孕開始，到小孩出生，到他慢慢長大，到他長大成人。很開心他長得很好，也很開心大家都喜歡這個男孩。

關於大人

當知道要拍花甲的電影版時，一樣有點興奮，因為這個根本還不是大人的男孩，我們能在他正在轉大人的一年後，再次回頭去檢視這個男孩和這個家族的所有人，去看他們在轉大人的過程中，遇到了什麼，失去了什麼，領悟了什麼，又成長了什麼。電影的整個過程，不再像電視劇是一點一滴的從懷孕到嬰兒到長大，而像是一個孩子，在成長中的某個階段，想要和大家分享他的生活、他的生命，也讓大家知道他還是會帶著這些勇氣，再繼續轉大人。

關於故事

花甲的故事,其實都只是生活瑣碎,是你我的生活,是你家我家的生活,是你和家人的爭吵,也是你和阿嬤的感情,也是你對家人情人的愛。花甲就是有點魯蛇,不夠積極,也不勇敢,他有很多的不完美。我們也是,我們每個人也有很多的不完美,但是我們可以和花甲一樣,努力地去改變自己,讓自己變好,變成那個自己喜歡的人。我想,花甲的這個魯蛇存在的意義,應該就是成為你我的朋友,互相看著彼此的不完美,陪伴著彼此一起變好,一起轉大人。

關於演員

臺灣真的有很多很認真、很努力、很想要好好演戲的演員,花字輩年輕演員們就是。電視劇開拍前,他們做了很多的演員功課,角色自傳、表演訓練、開始進入角色的內在外在、私下出去培養默契……。開拍後,有戲沒戲都會想留在現場學習,每

他們都是我心目中的男神,無可取代。

天拍完大家就互相檢討互相鼓勵，我真的感受到這些年輕人是用他們的生命來對待這些角色。臺灣真的有很多很能演、很有型、很有魅力的演員，光字輩資深演員們就是。這些前輩們，就只是站著、坐著，還沒開口就都是戲了。因為有他們角色更飽滿了，情感更細膩了，戲更豐富了，而且令人欽佩的是這些長輩們好親切好平易近人，而且無私的分享自己的經驗，教導年輕一輩的演員，好感謝臺灣擁有這些前輩，真的很感謝他們。到了電影版，演員們一團聚，感覺就是回家了，年輕輩帶著這一年來的成長經驗，回來面對角色。他們跟角色一樣，在過了一年之後，也回來檢視自己這一年來在表演上是不是有轉大人了。長輩除了原來的角色之外，還要分飾年輕時候的自己，另外又新加入了很多超級厲害的演員，有他們來花甲家大亂鬥，用他們厲害的演技來和花甲一家亂上加亂，我們能集結臺灣這一群很棒的演員，真的是很幸福。

關於祖厝

如果說拍戲是一種緣分，那祖厝對我來說就是一種命中注定。當我們的車開在高架橋上，當我轉頭往外看，當我看見在一片綠油油的稻田中的它時，就開始了我們化不開的情感。感覺老天爺知道我們的一切，好像只要我們夠努力，往想要去的方向勇敢走去，老天爺就會帶著我們去找到該是屬於我們的緣分。拍電視劇時，花甲家所有的演員，還有我，都是在這個祖厝孕育出來的。在每個人還不知道自己長什麼樣子的時候，祖厝就已經在那裡看顧著我們，好像在告訴我們，不要怕，這裡就是家，只要你把自己當成家人，你就會知道自己是什麼，我們也真的就成為花甲一家人了。一年後要拍電影，再次回到祖厝，迎接我的是一年來還是日夜守在祖厝的小黑、小黃和妮妮，他們好像在告訴我，「歡迎回家」。他們是三隻一直守著祖厝的

狗，家人都離開過，就他們一直在。這次回來祖厝的情感很奇
妙，就像在戲裡頭，阿嬤的喪禮結束後，大家就又各自回到各
自的忙碌生活，可是我知道，在這一年裡，大家的心好像離開
了，但又好像離不開，我想是祖厝把我們大家拉了回來，提醒
我們要回頭看看這一年，當大家陸續回到祖厝時，就像是一家
人各自從不同的角落，帶著自己一年來自己生活的好的壞的，
回來和家人分享。祖厝對花甲一家來說，不只是祖厝而已，是
我們一家人的家。

謝謝你給我機會，我們每天都要這樣笑著。

我們有說過，就算世界變了，我們也不要變嗎？

關於殺青

記得電視劇殺青那天是半夜，有點冷，大家都穿著厚外套。殺青戲是花甲和阿瑋在阿嬤房間看著繁星一姐的臉書，想著隔天就要去旅行的一姐。那場花甲和阿瑋哭得讓人心好酸，一直看著monitor的我，回頭看見其他來參與殺青的所有演員也全部哭成一團，不知道只是因為戲很感人，還是因為要殺青了所以更加難過。喊殺青的那一刻，全部的年輕演員們在祖厝稻埕抱在一起。感受著他們的心，感受現場工作人員的情緒，我覺得好感動，心情很激動，不過到最後我還是沒有哭。我也不知道為什麼，可能是感覺完成了一趟旅程，雖然很捨不得，但也很開心。來到電影，這次殺青是在下午，因為殺青的鏡頭是空鏡，所以沒有大家一起殺青，也沒有演員，只有少數幾個工作人

員。以為因為這樣可以平靜的結束，但是當喊殺青的那一聲出現時，我看著祖厝，瞬間心酸了起來，眼淚一直在眼眶裡轉。我也是不知道為什麼，我只知道，拍繁星五號那天時，好多人殺青，但我沒跟任何人說再見，默默的在旁邊看著；我只知道，最後某天在祖厝時，長輩們殺青，我抱南哥、抱龍哥、抱叔元哥、抱阿嬤、抱阿春、抱二嫂，抱得好緊好緊，抱著不想放手，我想明年我們還會再見面嗎？還是什麼時候我們會再回家？

關於我自己

能夠參與花甲真是一段非常奇妙的旅程，從沒想到這段旅程會走這麼遠這麼久，而這段旅程到現在也還沒結束。我不知道未來花甲會帶著我到多遠的地方，但是希望我們一直能走下去。非常的感謝花甲，能帶我走這一段路；非常的感謝花甲，能讓我拍一部送給我的媽媽、我的爸爸、我的家人的戲。我在參與

謝謝花甲帶我走過這麼美好的旅程！

花甲的整個過程裡，向花甲學習到很多，也成長了很多，也得到了很多。我其實和花甲一樣，不確定自己夠不夠好，也不確定未來會是什麼，但我也會和花甲一樣的努力，讓自己變好，一起轉大人。花甲，可以的話，我們就一直走下去吧。

謝謝你們成就每一次的我，我最感謝的工作人員們。

演員日誌

這眞的是日誌

姑姑──海裕芬

再次回到祖厝，驚豔美術組陳設組的用心，更讚嘆他們的巧思，給姑姑設計了一道曠世佳餚，有機會一定要做給大家吃！「金針菇＋猴頭菇＋寒天＋麻糬＋二鍋頭＝菇菇寒老二」。

會不會⋯⋯
這壁畫的原形是⋯⋯他！

結果，戲外到底誰是誰的？

看似無恙，其實……有個地方不尋常！大家來找碴！

只有回到了家，才能揮掉身上的髒、療癒心中的傷！但……這臉也太黑了吧！

不適合的愛情，就像不合腳的鞋，勉強是會傷的，硬穿是會痛的！

孩子們！好久不見，各個都成名角
兒了！姑姑欣喜！

不管相隔多久，熱情及想念依舊！

然後，那晚有一種團圓叫……我們！

2017/10/31

導演要光好教媽媽咬手指
思春，怎麼一姐咬起來感
覺像在啃瓜子？

2017/11/07

原來幸福是說來就來，就敞開了
心，期待。

那晚，我在摩托車上又哭又笑！

那晚，他帶我兜風，帶我找祕密，帶我找回自己！

月光下的姑姑和阿甲，有種奇異的浪漫。

然後，用第一支舞展開夜戲的序幕。

樹林的深處，是聚精會神的付出造就的傑作！

2017/11/08

透過角色,了解彼此,臺詞是
可以用來搭訕的!

只要有愛,才不管彼此是不是明星
或是名犬!

放飯是大家圍桌吃飯的樂趣。

就連酌料都有數種　好像不是每種花都可以
選擇!　　　　　　拿來當前景的齁!

總在便當區看到垂涎三
尺的逗留。

那天,賴先生說:「以後要常回來看偶綿喔!」我立刻紅了眼睛和鼻子!

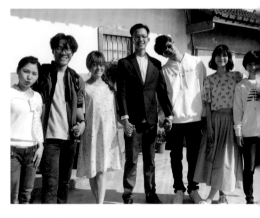

十指被緊扣,是這麼幸福的!

他是賴先生!屋主!謝謝再次給我們回到祖厝的機會。

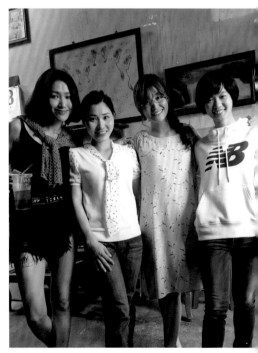

不要小看女力!尤其是踩到她的地雷。

我們不當演員時,就是對方的小助理!

他是阿公，是阿甲，是阿光，是他讓大人小孩轉起來的！

有些故事是聊著聊著就串連了起承轉合，就完整了悲歡離合。

透過鏡頭，傳送的是一種奇幻。

不畏高，是必備的職能！

有個祕密，只有光好和阿春知道。

2017/11/09

拉長的影子，彷彿拉長了共處的
小時光。

愛和歉意都是要即時說出口，別等到對方沒了感
覺，那在他的眼睛裡，就再也看不到自己了。

換了身分，感情若仍依舊，那是幸運！

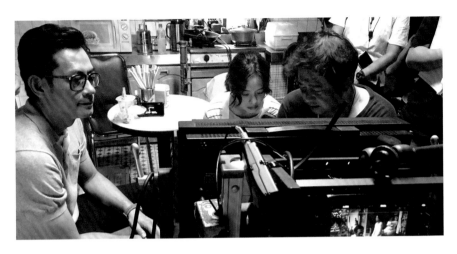

2017/11/11

每一次回放，不是檢討，而是感受，感受大家的感受！

每一次回眸，是等待，是期待。

賴大哥摘下門口的花送我，他說：「要讓自己趕快找到幸福喔！妹妹！」

這一天的工作，從花香開始。

一雙眼睛、兩個鏡頭，紀錄了歷程中精彩的瞬間。

維尼的日常，開機關機中展開。

挖故事的人，是要狠心的，在記憶抽屜精準的挑出重點。

面對稻田吃著晚餐，是對農家們的感恩吧！

幾張桌椅，就成就了浪漫！

幸福小日子，用心，就能擁有。

2017/11/13

我們都見證了彼此的幸福。

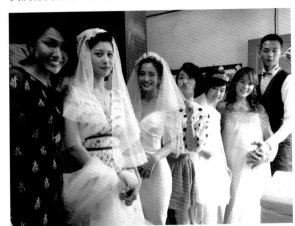

原來我也可以是這樣幸福的新娘。

花慧和姑姑。

雅婷和姑姑。

史黛西和光好。

2017/11/14

意外,一定是意料之外,一個不小心,就出事了。

清理血跡是手忙腳開的!

我們。

緣分,妙不可言,曾經她是我小螢幕裡的媽,如此她讓我在大螢幕裡差點當不了媽。(方媽和史黛西大打出手,光好勸架反被撞到孕肚。)

和戲精對戲,是過癮的在一旁看戲。

2017/11/16

連道具手環都如此用心！

什麼都要配到色，是巧合，也是心機的搭配。

2017/11/18

若是古裝反串，覺得可以。

若是古裝武打，覺得可以。

難得二哥四哥沒有吵架。

母啊要幫光仁穿褲子！像小時候一樣！

我們，要出發救大哥了！衝啊～

謝謝鄉親父老的配合！

飛簷走壁，這是阿甲在眾人細心保護下現學的特技！

大家都是最自然最生活感的演員！

親親，是見面時一定必須的儀式！

87歲的阿嬤說，她是參加試鏡得到角色的！特別吹了頭髮又化了妝喔！

2017/11/19

虎爺！面惡心善的虎爺！

他扮演的黑松，狠得如此渾然天成。

每個場景，都是上百人的努力付出。

那天光輝被綁了好幾個小時，敬業的南哥有點虛弱的說：我骨盆好痛！

雖然大哥受了傷，但是大家仍忍著笑去和他合照……哈哈。

光煌一句一句的跟阿母順臺詞，好想去抱抱他們。

傷在爹身，喜在兒心？嘻嘻～

2017/11/21

他們是好多人的男神女神，
而我是他們的～吧！

我真的很融入祖厝的每一個角落！

每每吃完東西就要！

那晚好多人來買我們的素蘭
嬌超大雞排！

來吃我的雞吧。

笑容可掬的客人，下一秒為何立刻變臉？

來吃我烤焦的雞吧！

她難得不抵抗我的熱情。

2017/11/23

好喜歡看到大家大嗑我的滷味！

穿上小衣服，妮妮瞬間就好體面！

原來三隻小豬和姑姑有一段情。

2017/11/24

在美味廚房裡，飄散的不只是香氣，而是
久久難以忘懷的親情。

導演身兼八百種職務，其中一樣
是，趕雞攆鴨。

孩子們都是孝順又有禮貌，姑姑很欣慰。

阿嬤真的睏了，仍堅持少女祈禱般的睡姿。

看阿嬤大口吃飯非常爽，就像看大
胃王比賽一般！

人比花嬌的母女。

一個轉身！他是把大人轉成男孩的關鍵，在不世故的童心中醞釀夢想。

他們平時不單照顧我們的飲食及電力，還要客串，太港動了！

每晚我們伴著彼此離開，邊走邊聊當天的喜怒哀樂。

2017/11/25

二嫂及四嫂，感情好的妯娌。

因為他們，我們總能在轉眼間改變了時空。

排隊領餐，是幸福的等待。

在我們這裡，夜裡連雞隻們都是
神采奕奕。

大口吃著，大口品嚐著彼此的用心。

多期待有天可以像光好
般的幸福。

他是鄭爽，那天殺青有那麼多漂釀女生圍著應該爽吧！

拍片的時光，我們在什
麼都分享中互相陪伴。

帥氣，不分外型不論年
紀，態度是關鍵。

我一句阿母一句，即使
我發音再不標準，她仍
好信任我。

我們陪著阿嬤一起化身
一姐。

好吧，就當大發慈悲讓牠們飽足吧。

姑姑和雅婷不求可以入相，只
期待可以上相！哈哈～

2017/12/03

我們總在逆天，在白天拍夜戲！

改變了光線，就改變了時序。

70

客觀的在看主觀鏡頭，覺得有趣。

稻埕中能曬的都要放在一起曝曬。

只要一不注意，阿嬤就去陪周先生了。

總在藍天白雲中開朗的工作著。

他笑了，我們心情也跟著美了。

希望大家都擁輝煌仁昇好的每一天！

我們重現那一年大家的惶恐，也在害怕中感情更加緊密。

這張的主題是「腸。談」，四叔和阿甲正長談著歷史和文學。

大家齊力一節一節鋪出夢想。

我們憋笑著心疼三哥的熱和悶。

他說：可以來一首〈卡門〉。

一條線，牽動了什麼？是心弦，也是
情弦。

那晚，我難得的好緊張，一大段超沒
自信的發音，捏著包包的手指都發紫

多幸運可以再一次回到祖厝，有這一
家，就有了愛的感動，謝謝這些日子
的照顧！

我的第一部電影，永遠珍惜！

全片任何細微的聲音都被專業的紀錄下來！

二哥四哥那夜入戲的震撼教育，讓光好久久無法出戲。銘感於心！

深夜的大遷徙，轉景迎來光好的殺青戲。

會記得這晚嗎？我會！永遠的想念。

　　記得那天＂在上劇坊，接到導演的電話，告知花甲男孩轉大人要拍成電影了，不可置信的看著鏡子裡的自己：「所以，我也可以是電影咖嗎？」本來以為這只是自己在某次直播的奇想，「導演，拍成賀歲片拉？」

　　然後，我們真的重逢了，祖厝不變的暖陽，福杏以及紅磚牆，和田埂那頭依舊熱情迎接我們的妮妮、小黑與小黃；好像我們離開了很久又彷彿沒有離開過，那天，原班人馬幾乎全員到齊，就像是家人從各地返回老家過節般熱鬧及喜氣，福地擠滿了大家的問候、敘舊與笑鬧，真的何其有幸可以再次當地重遊，再過一次美好的生活。

　　謝謝每一位成就花甲大人特別篇的大家，每一顆鏡頭都是大家傾盡全力呈現的專業，能夠成為演員真幸運，能成為被在乎的演員更是幸福，我們建構了看似虛幻，卻深植人心的故事，殺青的那天，刻意不說再見，因為我有預感一定很快又再見面！！

海芬老師
2017.12

我們都嫁了

阿瑋——嚴正嵐

1.我們又聚在一起了，熟悉的祖厝，熟悉的大家，一年前的我們意想不到。

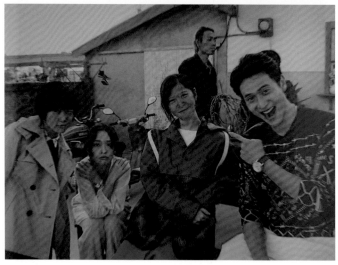

2.好髒好髒，從臺北騎機車南下祖厝，臉就變這樣了，雅婷明明
坐在摩托車最後面，可是臉最黑，我們笑了好久。

3.最喜歡和瞿導聊天了，寬寬的背，有寬寬的安全感。你要我演什麼：好哇！

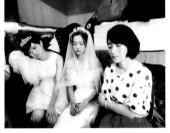

4.頭紗好重噢，當新娘好累噢，以後不要辦婚禮了，「真的！」我和阿星這天最羨慕EJ，但是阿星穿婚紗真的好美！

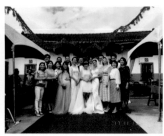

5.我們都要嫁進這個魯蛇家庭了！姑姑也要和小鮮肉作伙去飛！不是說好這天大家都有吻戲要一起Happy ending的嗎？怎麼最後變成大家都在看好戲⋯⋯沒想到有一天會要在那麼多長輩面前，在如此眾目睽睽之下，和阿甲一起演出導演要的「欲罷不能」⋯⋯我也想看南哥和史黛西姐接的吻戲啊！

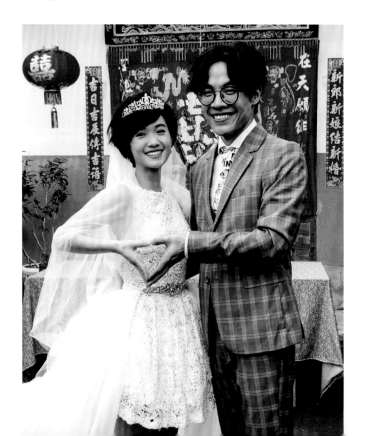

6.這天第一次見到爸爸媽媽，也是爸爸媽媽第一次見到未來親家。從一開始看到劇本，就好害怕這場戲，就好像你要在貓王、艾爾頓強、齊柏林飛船、美空雲雀、席維斯史特龍面前唱歌一樣……那樣的緊張！一鏡到底的鏡頭、金老師的目光、魯蛇的阿甲、悲憤的情緒、喜劇的節奏，短短的臺詞這時在心裡也會變得落落～落落～落落長。還好最後還是有躲進阿瑋的腦袋，看不見巨星雲集，看不見自己……然後不小心踩了光腳丫的金老師一腳。

7.翔翔真的好可愛,激發母愛的Baby。

8.下一場戲,我要對爸爸生氣。氣他們不相
信我、不相信阿甲,氣阿甲為什麼那麼不爭
氣,為什麼真的像我爸媽說的那樣,那樣不
值得相信⋯⋯

然後我就一個人耍自閉,重頭戲之前如果有
機會可以耍自閉,是一定要把握機會的。

後來螳螂捕蟬麻雀在後,麻雀小呆、螳螂瞿
導,我就看見自己多像自閉兒了。

9.臺北—臺中、臺中—臺北，拍攝花甲短短數十天，回到臺中，也像回家了。

等車、坐車、臺鐵、高鐵……拍花甲有一半的記憶，是在移動，最不喜歡的是椅枕，還好它們都可以拔掉。

誰教自己要去比賽，但比賽、拍戲、拍戲、比賽，這樣的日子卻意外地很好，也許是喜歡自己被需要，也許是在這時候更能感覺到存在，演員和歌手的身分調劑了彼此，於是兩邊都開心了，感謝瞿導讓我都能把握。

10.金老師和我說，說了好多。不要都用力，不是每一句話都有動機，能量有低才會有高，有廢話才會有重點；不要都從內心出發，外面先打著了，裡面也跟著感動了。我努力用呆腦，整理出聽到的重點，是不是都聽懂了，肯定沒有，和金老師一起演戲，還是不敢相信他是我爸，總之在這部是了，他是我爸。

11.半夜接到瞿導電話，要我在戲中唱阿甲的歌想阿甲！剛好剛好，帶了吉他下臺中，一天的時間，抓歌、練歌，我可以的！練完整首，以後也一定會唱到，正所謂一兼兩顧，摸蜊仔兼洗褲！

12.殺青了！短短將近20天的花甲，殺青時，竟然一點不捨都沒有?!一定還會再見！

而且我們很快就都會再見！就像過年時很久沒見的舅舅、姑姑、小伯、表妹……年假結束，大家各自回到生活的城市時，也只會想著「可惡，年假竟然這樣就結束！」平常會聯繫，可能也就那幾位親戚，但大家就是很自然的存在在自己的世界，不管和樂融融、吵吵鬧鬧、嬉笑怒罵，我們早已經是一家人。這樣的緣分真的好奇妙！

殺青了！我喜歡在殺青後，看著時間序，把原本只存在於劇本中的世界，一場場地將演出串起。在花甲，故事總是會變得更加精彩！能身在其中，是幸福：）

期待過年一起看花甲一家。

蝦子與黑炭，我很會

雅婷——江宜蓉

Day.1（10/25）

開鏡第一天獲得了生平第一個開機紅包！

在強風中拍了本片第一顆鏡頭！

Day2.（10/30）

回祖厝的第一天，也是很多人的第一天上工
日，因為我拍的是當天的第二場戲，到現場很
多人已經是角色的狀態了真的有回家過年的感
覺，看到大家在院子門口差點哭出來，啊，在
下車看到稻田的瞬間其實就差點哭出來了，獻
給你這片鄭家的風景。

化好妝了準備上特殊妝。

第一天回祖厝剛畫完妝我還以為我今天可以美美的，化妝師也說我剛剛到底幹麼幫這黑炭化妝，走到哪笑到哪。

黑炭×2，姑姑笑的最大聲，史黛西賊賊眼神滿分，花慧說雅婷難得你色號比我深。今天大家對我特別友善，每個人看到我都笑嘻嘻。拍攝起來也是特別愉快，下次有礦工或是災難片真的可以找我拍，我很會！

Day.6 (11/14)

耀洋跟我說他的手錶可以像毛利小五郎一樣發射麻醉針，好啦
開玩笑的，但他跟我分享他的手錶可以打電話給去上海工作的
媽媽和姐姐，不過螢幕撞壞了他覺得很困擾想叫我幫他修：)
很可惜我不是讀電機系的。耀洋還推薦我小小兵唱的歌單，有
小小兵唱的周杰倫還有王力宏，覺得今天年輕了十歲。

姿萱——葉辰葳

氣氛比起去年……

同樣的地點-稻埕　　舉辦著婚禮
而氣氛比起去年　又更加地熱鬧、幸福
去年是花亮和姿萱的婚禮
今年則有五對花家新郎新娘
有趣的種種畫面都剛好和去年形成了對比.

他們曬恩愛、笑得喜滋滋
我的新郎差點趕不上婚禮　而我焦慮哭了
回想去年婚禮那場戲　也讓我有了個體悟
:維持長時間的臭臉其實挺累的
我請雙記得當天最後拍完　我立刻先大笑三聲
為了緩解撐整天臭臉的疲憊

看著今年的大家又美又帥　如此幸福　我都羨慕了
還真有那麼一瞬間心裡想著:「今年可以一起結該多好!」
(咦⋯⋯是要和花亮重新結一遍?!)
不過　姿萱和花亮其實很幸福-擁有愛的結晶
抱在手上的八個月九公斤寶貝耀輝.

姿萱

同樣的地點-稻埕　　　　舉辦著婚禮
氣氛比起去年　更熱鬧、幸福了.
去年是花亮與姿萱
今年有五對花家新郎新娘
有趣的對比讓我對這場戲特有感

他們放閃、笑得喜滋滋
我的新郎......　差點就趕不上婚禮
婚禮開始前我在哭　婚禮開始了......我臭臉沒原過
那天拍完後　我立刻先大笑個三聲
因為擺臭臉好累.

看著今年大家又帥又美　　我都羨慕了.
有那麼一瞬間心想:「如果今年可以一起結就好了!」
(是要和花亮重新結一次?)

啊!我們也有很幸福的事啊~擁有愛的結晶
八個月、九公斤的寶貝-耀輝

姿萱

<div style="float:left">

花亮——曲獻平

那又青又黃的味道

</div>

2017年10月30日，我的拍攝第一天：

一年後再次回到祖厝，看金綠的田，吹溫熱的風，聞稻米的味道，走著走著，就像回到最初進入花甲故事的美好。

哈囉，花亮回來了～

機車的故事：

小的時候，阿嬤騎著車，我喜歡站在腳踏板上用手抓著風，手抓不完的，就用嘴抓，我就是這樣完善我的免疫功能的。

與經紀人的拍攝日常：

經紀人：

「需要水嗎？」

「要喝咖啡嗎？」

「喏，護唇膏，你嘴唇乾了。」

「冷了，快把外套穿上！」

「剛才的表演錄下來了，待會兒給你看！」

「通告單發給你了，別太晚睡！」

「你很麻煩耶，我要回家賣魯肉飯了！」

我：「哈哈哈哈哈哈」

經紀人：「……看你的劇本！」

小小演員：

嘿！耀洋，喔不，是傑瑞！

你好嗎？

在上課？在拍戲？還是又跑到哪個角落玩耍？

你調皮搗蛋，愛惹人生氣，拍攝時總讓我們很頭痛！

但這都是因為你熱愛探索這個世界，對吧？

希望你是喜歡拍戲的，因為只有喜歡，才能美好……

世界上有好多大魔王，我們都不能被打倒喔。

當「爸爸」：

當父母有多難？僅僅抱小孩就是一門大學問，要怎麼擺baby才能躺得舒服，要怎樣別讓baby往後栽，要多大力氣才能使baby安心，baby不開心還得騰出一隻手給他吃奶嘴……光抱小孩我就手忙腳亂，更不說抱完小baby後，手指間留下那尿布上青的黃的氣味，聞起來……一言難盡。

想到爸爸媽媽二十幾年前得忍受這氣味幫我換尿布，兒子長大後又得忍受我這臭脾氣，真是慚愧！

老爸老媽辛苦了。

殺青那天：

風很大，天微冷，睡眠不足，心情普通。

這天好多人殺青，我覺得好像沒做什麼就結束了，不像電視劇一拍三個月，殺青時種種回憶上頭，這次殺青好像少了一丁點什麼，所以我要坐著繁星五號去尋找，順著旁邊不知道誰的手指著的方向，去看看我的前方有什麼。

光頭這麼對花慧說

阿凡——江常輝

Day1花甲家族小集合

不敢相信竟然又重新踏上古厝的院子。去年約莫就是這個時候在這裡展開我們的奇幻之旅。如今一切感覺都好熟悉，卻又好陌生。一進來的時候就被大陣仗給嚇到。果然是電影規格，工作人員的數量似乎是電視版的兩到三倍，一直不斷有新面孔出現在眼前。在經過重重人海時，每雙眼睛看到我都充滿了陌生的尷尬感，我也對自己出現在這兒感到心虛。尋尋覓覓找了半天，心裡的不踏實感逐漸攀升。突然間，我的眼神掃到了熟悉的身影。一轉身，原來是花甲，阿瑋，雅婷跟花慧。一個箭步衝過去跟他們合體，一瞬間彷彿回到一年前，而眼前的一切都又合理了起來。我回家了。

Day2等戲中

昨天第一天回來古厝拍的第一場戲基本上就是坐在計程車上看阿甲他們演戲，算是很棒的暖身操。今天才算是我正式拍攝的日子。這次我不再是滿身刺青的光頭了。我是計程車車隊的阿凡。阿凡除了長相，跟光頭沒有任何相似之處。由於篇幅的關係，對於如何詮釋他我也充滿了不確定感。而今天第一場拍的就是拍阿凡在電影裡最後一場戲，也算是我們倆之間最充滿張力的情緒戲。

到了現場開始我們開始彩排。經過了一次又一次的走戲，瞿導不斷增加對於我角色的指令。而我也試著靜下自己焦慮的心，從這些指令中迅速找出阿凡的模樣。前幾個take我跟花慧都還在抓感覺跟方向，試著找出他們倆的節奏。大約拍了四五次之後，我感覺到花慧找到狀態了，我也跟著她一起掉入那個情境裡。

這一場戲除了花慧，還有阿甲、阿瑋跟姑姑，算是我少數有跟別人互動的戲。多了他們三個人陪著我們，給了我們更多的反應和情緒，也讓我們的表演更加完整。

今晚很焦慮，很難。但，也很爽。

Day3

今晚光頭回來了。

沒想到竟然還有重新跟他合而為一的一天，心中緊張又期待。緊張自己是不是忘了他，但也期待重新跟他相遇。

原以為戴上太空人頭盔的那一剎那會有很多的感觸，但因為這次的服裝穿起來比較複雜，所以一開始其實有些分心。加上我有一整段臺詞要唸，因此也更加不安。

終於著裝完畢，正式上場。拍了幾個take之後一直覺得有些卡卡的。這時導演決定我不用唸臺詞了，只需要帶著愛靜靜地看著花慧，之後再用配音的方式加上臺詞。就這樣，導演一喊「開始！」，突然間一切都感覺對了。光頭就這樣看著花慧，花慧就這樣想著光頭。他們的愛情永遠深藏在他們的心中。

「謝謝你愛我」，光頭是這麼對花慧說的。

謝謝《花甲男孩》，讓我體會感受這樣的愛。

Day4

自從看到通告單後，我就一直期待今天的到來。今天這場戲全宇宙都會到。沒錯，除了我們花甲一家人以外，包括金士傑老師、美秀姐以及何潤東飾演的陳大哥都會出現在同一場戲裡，實在令人太期待了。

這場戲一共有約七頁，到現場之前我完全無法想像要怎樣拍攝如此大的場面。一踏入古厝後，第一眼看到的就是已經在院子架設好的滿漢全席以及圍繞著所有演員們的橢圓形軌道。等所有人就定位，導演開始走戲時，我立馬就衝到一旁的搖滾區看大家是如何飆戲的。

正式拍攝，Action一下，我傻眼了。原來導演前面兩頁半要一鏡到底。我就這樣看著這些大內高手們在我眼前是如何飆戲過招的。我只能說招招見血，招招令我目不轉睛。不論是安排好的或是即興的橋段都讓我的戲劇魂熱血沸騰。其中令我印象非常深刻的是我們家的花明劉冠廷。一段他跟雅婷陳大哥的戲，從頭到尾他即興發揮讓我笑到不能自已。我真的實在太榮幸能跟他成為同學、同事、朋友了。

我在這場戲基本上就是帶陳大哥來找雅婷順便在一旁看好戲。在等被cue的時候何潤東就站在我旁邊很認真的準備情緒以及要說的臺語，而剛看完《那年花開月正圓》的我，滿腦子卻只一心想著：「天哪，吳聘現在就站在我身旁，周瑩快來！」今晚，我心滿意足地進入夢鄉。

Day5

今天是我的殺青日，也是阿凡在電影裡的第一場戲。第一個鏡頭就是要跟金士傑老師以及美秀姐在同一個畫面裡出現。一想到就覺得興奮無比。在導演走過幾次戲之後，我們一次就完成那個鏡頭。雖然沒有很多互動，還是覺得有種完成一個心願的滿足感。接下來跟花慧相遇的戲也順利完成，我這次在《花甲大人轉男孩》的任務也正式完成了。

這次拍攝時間不多，但很快就能進入狀況。很開心導演願意找我，讓我能夠大開眼界看到這些表演老師們精湛的演出，令我此生難忘。但最開心的還是能夠跟我的家人們重新在回來這間古厝相聚，一起重溫那段美好的時光。我也多了些力量繼續在表演的路上前進。

愛你們，我的花甲一家人。

很多的第一次

花慧——林意箴

「世間所有的相遇，都是久別重逢。」我們僅是閒聊，快門捕捉到的竟是花慧與阿輝相互凝視的一股情愛，只是他們都有點不一樣了。

看著這張照片，竟會不自覺的感動到有點鼻酸，好奇妙。《花甲》電視劇殺青之後我常想花慧過得如何，一人在世是否安好？是否孤單？其實這是一個很特別的經

驗，從電視劇演到電影，經歷一個角色的很扎實成長與蛻變，從造型到內心，而我想這種經驗人生應該很難遇到第二次了，真好，我把表演人生的很多第一次都獻給花慧了，可以與她分享這段細膩又隱私的時光，是我的榮幸，希望她亦同感。而我與她的，她與阿輝的，久別重逢，應該都帶給我們的人生一些新的啟發，讓我們的人生能夠繼續往前推進，謝謝命運（編劇）的安排。

祖厝晚上變成一個極度浪漫的地方。除了那些可愛的黃光小燈泡，讓這一切更浪漫的是，我們又在這裡相聚了，再一次的一同乘船，破浪，風雨無阻的往目的地前去。你有看到那盞照亮了一個小宇宙的spotlight嗎？我說的不是燈，是每一個燃燒自己，照亮他人的幕後工作人員們；假如說編劇打造了一個夢境，那每一位工作人員就是讓美夢成真的功臣，萬分感謝辛苦的他們。

看到兩個導演聚首，感覺又更踏實了一點。欸，我們真的在拍《花甲男孩轉大人》電影版《花甲大人轉男孩》，你能相信嗎？這真是太神奇了。

在等攝影組架機器的瞿導，我覺得我有補捉到他內心的千頭萬緒，這樣認真的樣子怎麼有點帥（愛心眼）？什麼啦！我在胡言亂語什麼，是無時無刻都很帥啦。

等待時光

小靜——葉星辰

2017/10/29

上工的前一天，重複檢查需要的物品
後，帶著微微緊張的心，奔去高鐵站。

2017/10/30

今天的場次是鄭家幫阿嬤做對年，
收工我泡在浴缸裡，想著今天小靜發生的一切。
浴缸裡的水涼了，手指皺了。
這個女孩對鄭家、光昇無私的付出與給予，
是現在的我做不到的。

2017/11/11

今天是一場深情的告白

一早到了祖厝，

叔元哥的手機放著一首歌

「you are not alone」──Michael Jackson

他說這首歌是光昇的歌。

我聽了聽，

其中一句歌詞，

You are not alone

I am here with you

其實也是小靜等待的心聲。

2017/11/12

放假一天。

2017/11/13

大日子

一起結婚的日子

當了整整一天的新娘

裙襬長、頭紗長、禮服緊

大家的心得都是

新娘真的好辛苦啊⋯⋯

未來要結婚的話，

還是去登記就好了。

終於，

小靜正式成為鄭家人！

可喜可賀。

編劇、心得

真實故事的渴望

—————————詹傑

說來慚愧，從事影像編劇也快邁入第十年，但我那恆常躺臥沙發看三立民視鄉土劇、習慣九十度盯著電視的老母，卻幾乎沒有「正眼」瞧過我寫的劇。即使我強迫她看我退伍後的第一個電視劇作品《刺蝟男孩》（曾經好運氣得到金鐘獎最佳編劇），她也只是看得深度昏睡，偶然醒轉的中段，劇情來到十四、十五集（全長也不過二十），她真心問我說，誰是男主角？怎麼人這麼多？

直到今年熱播的《花甲男孩轉大人》，她突然直起身，認真看了起來。我問，這人也很多ㄋㄟ！她說，你阿嬤以前雲林老家就是這樣，三合院人擠人吵吵鬧鬧！後來子孫各分東西，雁鳥散去，終於走得一個也沒有，我知道老母沒說的是，阿嬤過世後，老家終於破敗得像廢墟，無人聞問，而老母已經十多年沒有回去了。她也是那離家出走，北上謀生長長隊伍裡的孤獨一員。

《花甲男孩轉大人》像是遠遠捎來的一張老照片，召喚著久已塵封的氣息、溫度與聲響，重新把他們帶回了那樣的真實故事裡。沒有高潮迭起的商業爭奪割喉戰、沒有誰把誰抱錯的總裁流浪孫兒謎題、沒有誰誰誰假懷孕爭大位的勾心鬥角，那樣小小如常的喜怒哀樂，毫不起眼、平凡如塵的家族離散，忽然就直抵我們心中最柔軟的那一塊。如果容我大膽僭越地說，那正是某種在地故事，彷若已故齊柏林導演翱翔天空拍攝的臺灣土地，看到奔騰平原的梅花鹿、壯闊無比的山嶽海灣，當觀

眾跟著花甲返鄉，透過他的小人物之眼，我們第一次低到土壤裡去，菩薩低眉，忽忽望見那片豐饒的鄉土風情，那個曬著稻穀、二嬸婆悠悠抱孫走出來的景深，有些人可能會說，啊，那就是我南部的老家，那總是炎熱遲緩可以穿著短袖的僻靜之所，沒有快節奏臺北捷運、沒有低頭死盯手機螢幕的擁擠人群，可以被允許閒坐大把浪擲青春時間，看著泥地上光影散去，捕捉一隻貓無聲躍上簷瓦，睜著杏仁大眼，和你好奇對望。

初初閱讀小說《花甲男孩》是在自由副刊上的得獎作品〈逼逼〉，生猛熱辣的報喪阿嬤騎腳踏車走南串北、悲喜交摻，緩如一首黑色交響樂，奏著生死離散的時間長河。其後作者楊富閔跟著導演、我們編劇群一起進入故事構思，讓電視劇《花甲男孩轉大人》打散小說敘事結構又重新勾串出另一個在地草根家族。「輝煌人生好」，三代人的荒謬突梯，隨著阿嬤彌留之際重新聚攏，領取阿嬤最後送給大家的禮物，讓他們重新有機會回頭檢視自己不甚美好、甚至失敗的人生，那些未曾跨過的險灘難關，這次終於再也不能避開，而是要直面對決。

好幾個夜裡，深燈靜寂，我在螢幕前一個字一個字慢工刺繡，羅織著螢幕另一端的熱鬧世界。那些我鍾愛的角色們，小奸小惡又無比善良，魯蛇父親光輝、檳榔西施史黛西、越南看護阿春，幾乎每個角色都有完整的生命閱歷和故事潛藏身後，觀眾透過電視螢幕，只是恰巧看見他們生命中的瞬刻和吉光片羽，螢幕之外，他們依然繼續著自己的生活。作為一個編劇，很幸福能遇見這樣一群角色，還有瞿友寧導演、青蓉導演，以及所有的拍攝團隊，讓我們能夠心無旁鶩地不管收視率，好好說著這群人的故事。

電影《花甲大人轉男孩》，我們錯置劇名和時空，補足角色缺漏的生命經歷，再次將花甲一家兜攏過來。他們有些人長胖了、有些人老成許多，依然都在自己的生活軌道上行走著，滿心期盼要再跟你我多說一些趣事。期許這部電影能夠再次帶給觀眾歡笑，也讓我那上一部電影可追溯到十幾年前成龍《飛鷹計畫》的老母，能夠再次走進電影院，和那群她鍾愛的鄉親，相會於大螢幕。

我說，這也算回娘家吧。她笑著答，有貴賓票就更好了。

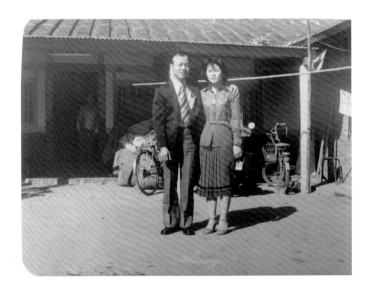

花漾大嬸的奇幻之旅

——楊璧瑩

編寫劇本過程中，為筆下角色所處的情境而哭泣歡笑，時而有
之；下筆描繪角色情慾上身、血脈噴張，寫到自己心緒跟著汩
動，衝出門去漫步狂走，卻是頭一回。

老天憐憫、眷顧我行將老朽、身心日漸枯竭吧！《花甲男孩轉
大人》七集電視劇，大嬸我被導演分配到的編寫集數裡有好幾
場情慾薰心的戲。例如花甲和女神雅婷約會的這場戲：

　　△雅婷依然激動不已，極憐愛地搓揉花甲的耳朵、胸膛；花甲
　　的下半身不受控制、蠢蠢欲動，尤其看著雅婷微仰的臉，白皙
　　的鎖骨、隱約可見的胸部，花甲快把持不住，就要撲上去，這
　　時，雅婷兩手握起花甲的手。

雅婷：（熱切）花甲，你不要逃避，順著你的身體感覺……
花甲：我沒有要逃避，我正想跟著它走……全力以赴！
雅婷：（激動、緊握花甲的手）太好了！（放開花甲的手，介紹）
　　　這裡是我們村莊的陰陽之地，在這裡最容易看到鬼魂。你仔
　　　細看……這裡有幾個鬼魂？

　　△花甲要親雅婷的臉停在半路，卡住！詫異看著雅婷。

花甲：你牽著我跑到這裡來，是為了看鬼？
雅婷：（興奮）這個地方真的很特別！附近幾個鄉鎮，就只有這裡
　　　是陰陽之地。你知道陰陽之地多難得嗎？像你這種通靈體質
　　　的人，只要走進陰陽之地，不管是死了幾十年、幾百年的鬼
　　　魂，都會出來見你！

花甲就是這麼ㄎㄧㄤ的一齣戲，有許多劇情脈絡是導演發想，由編劇下筆細描。早已年過半百、學佛多年的我還被分配到編寫花亮在阿嬤陵寢邊講情色電話的戲。

△手機螢幕上：波野穿著低胸胸罩、坦露波霸乳房的照片，後面還補傳一句話「要親到她有感覺喔」。

△花亮爽到不型，像是中了樂透，按下LINE通話鍵。

波野：（OS、近呻吟的叫喚）寶貝……

花亮：（興奮）寶貝，我要親囉！我真的要親囉！

△花亮將手機拿近嘴巴，做出舌頭纏繞親吻、一邊發出呻吟聲音，搞到自己全身火熱……

花亮：（對手機、興奮）有沒有感覺？……（舌頭纏繞親吻手機）寶貝，這樣有沒有感覺？……這樣呢？……

△花亮對著手機，舌頭猛纏繞熱吻。

光煌：（os叫喚）亮仔！

△花亮愣住！轉身一看，光煌正朝宗祠走來。

△花亮趕緊按掉通話鍵，警覺看下半身，怕自己火熱興奮樣被光煌識破，慌張做起跳繩動作。

△光煌踏進宗祠、看花亮站在布幔旁跳動。

光煌：你在做運動？

編寫花甲男孩轉大人過程中，除了原著小說給予的故事地圖外，多了一張瞿導演設定的人物走向脈絡地圖，我們三位編劇沿著這兩張地圖，按圖闢路、繞境，試圖開出一片片花園。對我而言，這是一次很特別的編劇經驗，合作的兩位編劇夥伴在年紀和相貌上，我都足以扮演他們的母親，而掌控劇情發展的瞿導演其思考脈絡更是與我大相逕庭。

一開始，我很想抗拒。

猶記得第二次編劇開會，瞿導演宣布他要將人物設定改為五個兄弟手足的龐大家族故事。我心裡非常抗拒，直覺反應：植劇場怎麼變成八點檔劇情架構?!暗自焦慮中，開始頻繁的編劇會議，幾次導演描述他想到的劇情，我聽著聽著，好幾次看到寶石在隧道裡微微閃光，我不禁佩服他怎麼能夠想出那樣的劇情！

長年來，我認定焦慮是編劇的宿命。而這次編寫《花甲男孩轉大人》及《花甲大人轉男孩》電影劇本過程，焦慮之外，

亢奮常相伴隨。這二十五個角色太有趣了！寫著寫著，我彷彿搬到劇中鄭家三合院旁的鄰宅，清晨天亮即聽到鄭家老二光煌又在那裡指揮全家，老大光輝不敢反抗，默默退隱到阿嬤陵寢邊碎念⋯⋯半夜靜寂馬路邊，霓虹燈管閃爍，史黛西的妖嬌身影蹲在檳榔攤後屋，為失意買醉的光輝擦拭嘔吐物，痛心罵出：「人只有自己放棄自己，別人沒有放棄你的權利」⋯⋯。花甲一家老少為我增添前所未有編劇經驗（包含一場又一場講座），更讓我的心頭時時挹注對人、對家的感動。過去這兩年，瞿導演的工作風格，讓我不再感覺編劇是寂寞的，就像那句菲律賓話「Bayanihan」我們一起。不管多大的挑戰，我們一起爬到山頭。

感謝花甲這大家族的每一份子，深深感謝。

《花甲男孩與大人》
劇本Ver.1

―――――――――吳翰杰

S	時	日	景	好風光會議室
人	導演Q、編劇Y、編劇Z、編劇W、小說家Y			

△編劇們瀏覽著新的分集大綱，一臉擔憂。

編劇W：這個小說裡沒有的「阿瑋」怎麼會這樣憑空跑出來？

編劇Y：導演應該有他的考量吧……

編劇Z：會不會是為了讓更多植劇場的小Q能參與演出？

　　　△小說家Y有點害羞地打破了眾人的沉默。

小說家Y：其實我覺得導演的這個大綱，有把小說更完整地轉化出
　　　　　來欸……

編劇W：（瞪大眼）蛤！！？？

　　　△這時導演Q匆匆趕來。

導演Q：不好意思，剛剛跟小棣老師討論了比較久……（開門見
山）
　　　　你們覺得花甲找盧廣仲來演怎麼樣？

　　　△眾編劇又是一陣傻眼。

編劇Y：是那個「對呀對呀」的盧廣仲？

導演Q：對呀！我覺得既然我們是植劇場的最後一檔，應該要把聲
　　　　勢做大一點，所以我還打算找蔡振南演花甲的爸爸……

編劇Z：南哥？太大咖了吧？！

　　　△眾人你看我我看你，都不知道接下來的日子裡，還會被笑得
　　　　像維尼熊一樣的導演繼續驚嚇很多次……

S	時	日 景	花甲祖厝
人	導演Q、導演L、編劇Y、編劇Z、編劇W、小說家Y、花甲、花明、雅婷、精實拍攝團隊		

　　△角落小桌上放著一堆外帶咖啡，一張紙板寫著「謝謝編劇大大們的探班咖啡～」

　　△站在祖厝裡，探班的小說家Y感動地猛拿手機拍照。

小說家Y：真的很有味道欸！

工作人員A：楊老師，麻煩讓一下好嗎？

小說家Y：（舉手道歉）噢！不好意思……不用叫我老師啦！

　　△兩名導演坐在監看螢幕前，導演L拿對講機喊。

導演L：我們再一次，來！

　　△Camera rolling，編劇們各自找角落躲藏、屏息，聽著閣樓上一陣衝突後，雅婷衝下樓，眼淚仍止不住，激動地埋在工作人員懷中，久久不能自己。

　　△接著花明也衝下來，同樣地崩潰、決堤，鏡頭沒在拍了，他仍在角色裡面。

　　△一旁的編劇跟小說家見年輕演員們演到如此忘我，都欣慰地互望。

導演Q：卡！OK！

S	時		日　景	氧氣電影工作室
人	導演Q、編劇Y、編劇Z、編劇W、氧氣美女群			

△六月，另一齣戲的編劇會議上，眾人正討論著分場。

△一旁講完電話的導演Q得到情報，忍不住跟大家分享。

導演Q：聽說南哥在他臉書上放了一鏡到底那一段，才不到一個小
　　　　時就快破百萬點閱……

編劇W：真的嗎？

△眾人紛紛打開手機、筆電上的臉書頁面，只見那段影片的點
　　閱率在短短時間內就直線飆升，一發不可收拾……

編劇Y：已經兩百三十二萬了！

編劇Z：哇！這樣下禮拜的第三集，收視率應該會衝上去吧？

△隨著會議進行，工作室裡仍此起彼落地報著數字
　　「三百五十七萬！」「要破四百萬了！」「四百二！」，搭配
　　著不停響起的電話鈴聲，把工作團隊的士氣炒得愈來愈高……

某氧氣美女：新聞聽說也開始報了欸！

△電視螢幕上跳出花甲片段熱播的新聞，編劇W看著發愣，跟
　　金鐘編劇Z喃喃說。

編劇W：欸，好沒真實感喔……

△編劇Z點點頭，一樣笑得像是在發夢。

S	時	日　景	某餐廳裡
人		編劇W、家人們、環境人物	

　　△編劇W的家庭聚餐，水果跟甜點已經上桌。

　　△念小五的外甥拿出了「花甲男孩轉大人」的劇本書，挾著簽字筆遞給了W。

外甥：小姨丈，可以請你幫我簽名嗎？

　　△W受寵若驚到有點無措。

編劇W：哇！你自己去買這本書回來喔？

　　△他媽媽趕緊補充道。

二姐：他每一集都不錯過，連一刀未剪版也都在追，最喜歡那個阿瑋啦！

外甥：（不好意思）沒有啦！我也很喜歡花甲啊！

　　△其他家人們也都跟著附和。

丈母娘：你那個花甲真的好看，我菜園那些朋友都說你那個女婿又帥又會寫劇本，厚！我聽了都很開心捏！

大姐夫：我公司同事群組裡面也都有在推……

　　△老婆欣慰地在餐桌下偷偷捏了捏W的手，夫妻倆互視一笑。

　　△W電話響，是導演Q打來的。

導演Q：（VO）W，我就直接說了……植劇場第一季結束之後本來就打算要拍一部電影，讓票選前三名的小Q們都可以演出，目前可能就是要做花甲的電影，所以……你現在工作上是OK的嗎？

　　△W毫不猶豫地點頭。

編劇W：當然OK！什麼時候開會？

花的詢問

—————楊富閔

如果花詢成人長大，他將擁有一個怎樣的人生？花詢在影集當中出場次數不多，卻每每牽動我的心緒，或者他與小說原著密切連結的關係，也可能你我心中都住過一個花詢——

記得花甲阿瑋隨著四叔坐上繁星五號，行星一般繞著鄉村社區展開報喪之路，花詢形貌初次輾轉從花甲口中說出：一個從小就過世的堂弟。而在校車同學會上，花明來到花詢喪命現場，一句阿詢上車，則讓花詢死亡焦點從四叔自身一家，漣漪般擴散到了整個鄭家上下。原來這是四叔的心事，也是大家的心事。我們其實都在年歲相當稚嫩之際，多或少就經歷了死生的課題，然而花詢的問題更在，那是一個早夭的孩童，於你我仍急速發育的少年階段，一句話都沒道別就消失的幼小生命——他們沒有長大。

孩童如何面臨孩童的死亡呢？到現在仍記得一九九三年夏天得知堂哥意外，消息是在中午時間抵達臺南老家，整排樓仔厝其實都是自己親戚，其中一戶在給人開車，立刻義務成了司機。印象中家中所有老輩都趕去了，阿嬤、嬸婆以及當時不知孫兒其實早已亡命的伯公伯婆，一車子加起來三百歲的老大人，慌慌亂亂要去看一個十二歲不到的小男兒。而我奉命留在山村獨自守著這個謎似的秘密，全身顫抖坐在客廳，不敢告訴任何意圖前來探聽的鄰人。

家裡當時掛滿許多堂哥送我的布偶，每隻吸盤我都使盡力氣，

逐一附著在我的床頭,他是夾娃娃機的高手,事發之後所有布偶母親都將他取下,至今我仍不知他們下落。我記得有隻長得很像堂哥,事發期間我在家不停重複這句話,這句話最後被阿嬤拿去當成安慰大家,聽到的人都輕輕地笑了。這是二十年前的事。

二十年來這支早逝隊伍不斷整編拉長:病故的,車禍的,戲水的,無來由的……而我是否曾經就要走進這支隊伍?比如小學二年級從美容狂奔回家的路上,與一臺從窄巷速度不快的機車迎面撞上,真的是迎面,不知為何毫髮無傷,我還跑得更快;或者小學三年級在奮起湖走山路,自得其樂走太快,前後無人,一時腳底打滑,抓不到護欄繩索,差點滾落山谷,卻沒有告訴任何人……原來我們都是好不容易才活到了現在。

我想像花詢過世,得以參與他的喪禮的,恐怕只是他的同輩手足,也就是花甲花慧,花明花亮,他們經歷怎樣的一個童年呢?那又是一場怎樣的小喪禮?花詢是大家共同擁有的一個堂弟,想必也曾嬉鬧在鄭家祖厝院埕,是四叔四嬸唯一的孩子,他會是手足間最能念書的嗎?

影集中花詢出事的那場放課學戲碼,後來我們也才知道,差一點點他就活下來了——獨自走在馬路的他,短暫與接送花甲花慧的阿嬤相逢。阿嬤的臺灣國語:阿詢你為什麼在這裡啊?這句話是不是阿嬤最後跟花詢說的話?可以想像放學時間,就讀同所學校但分屬不同年級的花字輩,各自被家長接走了,校門口於阿嬤而言,到處都是阿嬤的子子孫孫,放學時間就是家族時間:猜測花明花亮被任職農會的母親接走了,花詢該是與父母一同坐轎車上下課的,而阿嬤負責接送地是平日照養的花甲

花慧。花甲懊悔那日沒有堅持四貼，沒有堅持的也許還包括阿
嬤與花慧，花詢也是阿嬤的金孫，這個遺憾相當深刻，它緊緊
揪住了我。

實則花詢的故事在劇中先是從繁星五號的報喪之路講起，然後
才是雅婷突然動念的同學會，一行人浩浩蕩蕩坐上四叔的校車，
陪他完成一趟又一趟的尋子之路，然而失散的豈止是父子，更
是四叔自身與自身的距離，正隨時間流逝而不停擴大，而日日
重複走上的村路與臨停的站別，成為了自我救贖的一體兩面：
他是要繼續這種狀態呢？還是逸離這條軌跡另闢路線，海邊的
水戲為此留給我們更多揣想空間。

陰錯陽差地我也成為了車上一員，化身花甲花明的同學，共同
守著花詢的秘密。去年冬天回到大肚山，這片大學時期我就極
熟悉的紅土地，不曾想過有天我會因著自己作品回到這裡。〈繁
星五號〉其實也是在紅土地完成的，當時住在東海別墅三弄底
的小宿舍，舊屋重新裝潢的學生套房，價格當時算是偏貴，我
開始寫作，多夢睡得不好，一邊專注閱讀，同時遊魂般天天繞
著大肚山騎車晃蕩。為什麼會有這篇小說已經記不得，然而多
年來大量仰賴交通工具，生活總在移動之中卻是可以肯定的。
無論是幼年時期的興南客運，或者中學六年的通勤生活，大學
生涯的綠色統聯……我想起小時候一有遊覽車出入村莊，總會
引起騷動的，它象徵著某趟等待前往的旅程，而我是不是好想
逃離山村呢？特別是中學時期，日日搭乘外包的遊覽車從大內
出發、歸返，整整六年……不同的路線述說著不同的臺南故事，
到現在我也清楚記得校車上你我少年時期的長相，同時也就想
起臺南清晨日暮的長相。

只是再次坐上校車，我們都已不是青少年了。記得拍攝當日，親睹繁星五號出現我的眼前，簡直不敢相信：我該如何面對這輛被我創造出來的虛擬校車，刻正它經由專業規劃，實體活跳出現在我的眼前；不敢相信還包括我要與它一同向前，穿越在小說、戲劇、人生之間，也就無法判斷當下置身的這個時間與這個空間——印象中呆坐在校車上，內心問了自己一個問題：這也許只是一場戲，但我將被載去什麼地方呢？

沒有要去什麼地方，只是收工最後很幽默地順道送我到烏日坐高鐵，這是戲外的插曲，聽說明天一早它就會回到服務的學校，開始一路又一路接送孩童上下學。記得在車站目送校車駛離，體會到寫作為何如此神奇，這趟只為我私闢的特殊路線，到底是怎麼一回事呢？或者校車也並非僅是帶我來坐高鐵，這躺車途早在多年前離開大內便已展開，它已帶我繞了好大一圈：從臺南走到了大肚山，又走到了臺北，如今它從臺北折返回大肚山，最後又帶我回到原生的故鄉大內。繁星五號是不是常隨我的左右呢？它像是一則隱喻，它是我的秘密武器，始終在我身側，而車上靜靜坐著來不及長大的花詢。

車與花詢都要我勇敢向前，頭也不回去一個不知遠不知深不知黑的所在，一個有光有花的所在。

心靈雞湯

每天看你，我很心疼

————————花甲vs.導演

〈你是我的水〉愛是水蒸氣

瞿：這次你寫了幾首歌？

廣：認真講是寫了1.5首，大家會聽到有3首，〈明仔載〉跟〈幾分之幾〉，跟〈你是我的水〉。

瞿：「You are my water」。

廣：「You are my water」。

瞿：你的歌名到底是英文還是中文？

廣：中文好了。

瞿：好，〈你是我的水〉。

廣：〈你是我的水〉，中文比較好笑。

瞿：好，所以水真的有其人嗎？呵呵。

廣：沒有，等於這首跟〈明仔載〉新的片段是這次寫出來的，〈你是我的水〉是因為導演一開始是跟我講說是放在姑姑

談戀愛的橋段，所以我就不知道怎麼樣突然有這樣的靈
感，然後為什麼是水，是因為我想要自己以為跟那個「魚
仔」呼應，就是因為那個魚水，水跟魚，彼此是不可或缺
的，然後水也是組成我們人或是這個世界很重要的一個成
分，所以我覺得水用來形容情人那種，不管是情人或是家
人或是家庭的那種關係，都是很好的一個代表的東西。

瞿：所以這是你的愛情觀嗎？你希望你的愛情是像水一樣嗎？

廣：你說另一半嗎？

瞿：或者是說你談愛情的方式？

廣：是，我是，我的狀態就是會很柔軟，因為水可以是有很多
種狀態嘛，是水蒸氣，是雲，是各種狀態。

瞿：變化多端的。

廣：對，我覺得我是滿變化的情人。

瞿：所以你也不希望別人抓緊你，因為其實水抓不太住。

廣：對啊！我就是會用一種你可能看不見但是像是水蒸氣的型
態守護著你。

瞿：但是很舒服。

廣：對對對，這可能是我的愛情觀跟人生觀。

瞿：所以你也不會是大男人。

廣：我不會。

瞿：你會很free。

廣：對對對⋯⋯。

瞿：大家舒服的感覺。

廣：對對對⋯⋯一種free style，然後這是〈你是我的水〉的感覺，那〈幾分之幾〉其實是我們去年電視劇就已經寫好了。

廣：因為那時候只有要選一首。

瞿：一來是不是最後混音有點來不及，二來是那時候我覺得親情在電視劇裡的比重比較多。

廣：對！

瞿：然後就覺得好像如果用到一點點有點可惜。

廣：對，那時候你是說你覺得〈魚仔〉比較貼近親情，或是電視劇在講的東西，然後〈幾分之幾〉比較插不進去。

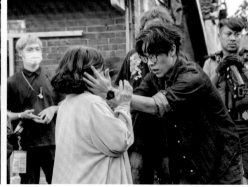

瞿：可是我記得你說〈魚仔〉是一首情歌，你是不是有跟我講
　　過？

廣：嗯⋯⋯不完全是啦⋯⋯對⋯⋯，但是這次電影我覺得可以用
　　上〈幾分之幾〉很開心，第一次經歷這種預知未來的創作。

瞿：什麼意思？

廣：就是我好像在去年就已經知道今年會這樣子。

瞿：但很貼近。

廣：對阿，就如你說的，放在裡面很貼近。

瞿：因為其實這次廣仲是要他寫新的歌，又要拍戲，其實壓力
　　很大，然後他就突然靈感跟我說你還記不記得你去年聽的
　　那首歌，我就「嗯⋯⋯？」說實在我不是對音樂很厲害的
　　那種人，好像滿好聽的，但有點忘記了，我說「那再給我
　　聽一下」，結果沒想到我聽完就說「就這一首了！你不要
　　再寫新的了」，我覺得這首就非常適合了，因為其實在那
　　個當下聽，然後再想像我即將要拍出來的畫面，我就已經
　　很感動了。

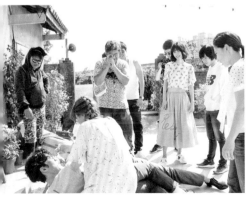

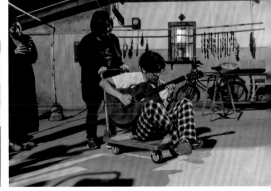

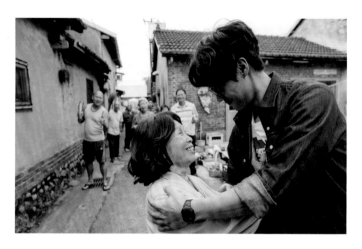

〈明仔載〉‧抱著希望往前走

瞿：〈幾分之幾〉這首歌其實當初你在創作的時候，心情是怎麼樣？

廣：其實我〈魚仔〉跟〈幾分之幾〉在創作的時候內心投射都是阿嬤，阿嬤跟佛母，佛母或是很愛的另一半，就是有三位一體的感覺，所以你要說他是愛情以可以，親情也可以，或是友情也可以，對……

瞿：其實這個給我們一個東西，就是說我們人都不完整也不完美，但加入了這些人之後，我們好像會變得，至少在那個當下我們覺得是幸福上或愛是是完整的，我這樣解讀對嗎？

廣：是！

瞿：因為我覺得跟這次電影想說的事情是一樣的。

廣：對！

瞿：你有知道這次電影要講的主題是什麼嗎？

廣：大概知道，因為我場次滿多的，哈哈哈。

瞿：你有演喔！

廣：對我有演，我本人有到現場去過幾天，哈哈哈。

瞿：我們裡頭有一句話就是要原諒自己的不完美，我們以前就

常常會想要追求説我自己要完美。

廣：當然會，可是每次有這種念頭出來的時候就是痛苦的開始，就是不可能會有完美的時候。

瞿：所以你會不會有時候想，不要做得完美反而會做得最好？

廣：我覺得像伍迪・艾倫，他就説他每次最開心的時候就是在拍片的過程。影片完成了他就不會再去看，他就往下一個作品去努力。

瞿：你知道我最開心的時候是什麼時候嗎？

廣：是什麼？現在？

瞿：嗯……現在滿開心的。

廣：你現在在剪接嘛。

瞿：而且剪得看到東西都滿開心的，然後你那天一鏡到底的打鬥我還滿開心的。

廣：你説一打三十的那個？

瞿：對對對。

廣：哈哈哈，他們説有成龍的影子是不是？

瞿：不是，因為你被打很開心。

廣：哈哈哈！

瞿：是因為……我覺得有些東西是讓我覺得還沒拍，我不知道自己能不能做到，因為不管那個穿梭運動，或者是你丢出來的，我都不希望你的打鬥真的像那種武打明星的打。

廣：制式的打。

瞿：對，是在合理的情境，但是又很好笑又很神奇，我覺得有做到。

瞿：那這次這幾首歌你有想要給觀眾什麼樣的感受嗎？

廣：嗯……感受的話，我覺得這三首的氛圍都滿不一樣的，可能是在編曲上面，像〈你是我的水〉也是我沒有嘗試過的曲風，它的編曲跟歌曲的結構上都是新的，然後〈幾分之

幾〉其實我以前也沒有這樣子的歌。〈明仔載〉的話，我非常開心的是，因為我一直在想到底要怎麼把〈明仔載〉寫完，因為其實在電視劇的時候大家就一直跟我說你趕快把〈明仔載〉寫完，我就覺得「啊～這個真的……」，因為有時候我覺得那已經是很完整的東西，然後，終於在電影版拍攝的過程中我想出了——它算副歌嗎？好像也不算副歌，我覺得它比較像是一個橋梁，就是把這個歌曲又連接更完整，甚至往上再提升，因為它的歌詞雖然只有兩句，但是我覺得它是一個大方向，它是可以把這首歌甚至把這三首歌然後連結電影變成一個包裏，它是在講生活有喜怒哀樂，也會寂寞孤單，但是我還是會抱持希望繼續往前走，他那段歌詞是這樣。

瞿：就是在電視版前part的時候你會覺得是想念。

廣：對。

瞿：然後再加這個副歌進來，我其實第一次聽我就很驚訝，就是說我已經這麼熟這首歌了，但是我再聽完副歌我就是有一個更不一樣的感動。

廣：對，因為他的點是另外一個點，〈明仔載〉的電視版的歌詞是對於親人或是某一個人的思念，但是我覺得他副歌有

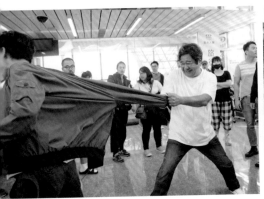

導演拉廣仲在試戲，這是一個荒謬搞笑的戲。

盧廣仲被三十幾個混混包圍，也是他第一次拍大場面的戲，現有武術指導，廣仲特地練了一陣子的身手。

就是對未來，而且他是很明亮的、抱持著希望，然後你覺得好像生活就是有過程、有起有落，但是我們還是要正面要有希望往前走，雖然是有點八股，可是我覺得他就是最終的答案，而且他就是一個最好的解決方式，滿正向，我很開心我在電影版把這首歌完成。

瞿：其實你中間還有一點不確定，因為你新的那 part 出來的時候有一種你不知道明天會怎樣。

廣：對！

瞿：你知道最後一句很精采⋯⋯

廣：喔～對！真的！

瞿：我跟你講電影可能用不到，我不知道電影有沒有機會可以用到最後那一句。

廣：你說⋯⋯

瞿：「××××的明仔載⋯⋯」

廣：喔～ OK。

瞿：我覺得大家去聽他的 CD，最後一句真的會起雞皮疙瘩，就他是一種期待也像是一種完美，那個完美哪怕是個夢，我都覺得抱著這個夢是一件很棒的事。

廣：對⋯⋯

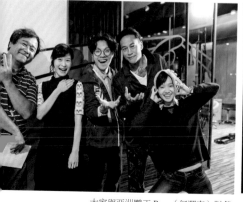
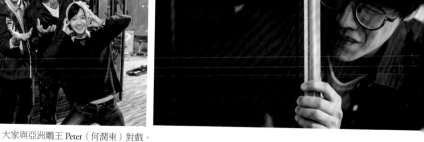

大家與亞洲鷗王 Peter（何潤東）對戲。

怎麼做到最好

瞿：那這次在演電影的過程中又要寫歌，你覺得對你是一種折
　　磨嗎？還是你都在什麼時候寫歌啊？滿好奇的。

廣：我都在……，因為這次的行程都是拍……然後回飯店睡覺。

瞿：還要練武打。

廣：練武打，然後吃早餐的時候要背臺詞，哈哈，我不知道耶，
　　其實我幾乎在這次拍電影的過程中，張開眼睛頭腦就沒有
　　閒置的時候，我想你應該也是一樣的狀況，所以……

瞿：你什麼時候寫歌啊？

廣：洗澡的時候吧，你知道浴室比較溼，感覺聲音比較好，唱
　　歌比較好聽一點點，哈哈哈。

瞿：你有曾經很緊張說我會不會寫不出來！完蛋了！

廣：不會耶！

瞿：你很有信心一定寫得出來，我很剉內！哈哈哈！

廣：你對我對不對？哈哈哈！

瞿：我當然知道你很厲害，我知道你有東西，可能早上你說沒
　　有下午就有的人，可是我不知道，突然那個東西……在你

拍重頭戲那天早上下雨了，導演
請廣仲畫烏龜，結果雨就停了。
（與耀洋合力完成）

廣仲與《紅衣小女孩》的「虎爺」吳念軒拍戲合照，兩人第一次互抓雞雞。

與彭政閔合照，感謝兄弟象支持拍攝。

拍得很累的時候，每天看你我其實自己也很心疼。

廣：哈哈哈！

瞿：唉……唉……就是那種被逼的感覺。

廣：哈哈哈！

瞿：我自己也很心疼，那我想怎麼辦，我又不能不在表演上面
　　逼你，或是做想做到的事情，就是我又覺得我需要你的歌，
　　因為你的歌跟花甲是非常重要的連結，電影是得要有你的
　　歌的，對……所以你自己都不到，你自己最後一首歌寫完
　　是〈你是我的水〉對不對？

廣：對。

瞿：其實有兩首就比較放心了。

廣：對，其實我在完全放心時，就是在得知你覺得「a」可以的
　　時候，我那時候覺得沒有問題啊！哈哈。

瞿：這個拍攝的過程中，你會不會有些時候會很賭爛我的時候？

廣：就是覺得你為什麼不把劇本再精簡一點呢？因為精簡一點，
　　不只演員，所有的工作人員的負重量都可以再輕一點。我當
　　然理解你就是希望可以很圓滿，照顧到每一個演員，所有劇
　　情的交代、走向，這我是可以理解，我覺得我能夠做的就是
　　上戲的時候用盡全力的表演，然後下戲回到住的地方就把音
　　樂想好，這就是我能夠為電影做的最大努力，然後很開心現
　　在戲殺青了，我的音樂也完工了，這是上天、導演跟各位給
　　我最好的禮物。

瞿：感恩感恩。

廣：對，我真的很感謝這一切，感恩感恩。

瞿：不過我要說一下，是真的，在拍的當下，真的有點不太能
　　夠分辨我這塊是不是可以不要，或許你們旁觀者會比較
　　清，我也期待有人告訴我，但是告訴我的我也改了一些了，
　　只是沒有很多，所以那陣子我也很痛苦。但是我覺得你有
　　一個特色就是我以前在記者面前我有講，你有辦法在每個

take再來一次時，又完全回到充滿熱力的狀態，你知道我們演了五次、十次，或者是今天的最後一場都已經是一樣的東西，你都還是會想新的東西，但hold住原來的東西，我想說你怎麼做到的，你有一種「我就是有能力可以挑戰這些」，還是說你自然就散發著「我要讓全世界都很開心」，或者你看到大家很累就想要激勵大家，鼓勵一下？

廣：對，可能想要當一個煙火什麼的，大家體力已經都沒電，要是我跟大家一起這樣，好像對事情沒有幫助，可能就又要再拍很多次。所以我就想說，既然你會覺得好像要再來一次，那一定是不夠好或是有其他的考量，我就會想說給你不一樣的東西，如果有想到更酷的東西我就會自己加進去，因為我知道你一直給演員很大的空間。

瞿：我其實很喜歡你這樣的態度，因為我以前有一個前輩，他告訴我說，如果老天要叫你再重拍一次，或者老天還沒有說Action的時候，你都還要不斷想怎麼樣做到最好，不要覺得我好像早上來的時候戲已經想完了，就照這個方式拍，因為環境、氣氛、人跟人一定都有一些新的東西給你，是你料想不到的，那我還滿想捕捉這件事情的。

廣：有，這個我也抱持著相同的感覺。

瞿：好！謝謝你一起完成了這部電影。

廣：耶～希望大家會喜歡！

嗨，大家好，我是廣仲的烏龜。

臺客也有春天

————————花明vs.雙導演

演員的追求

瞿：第一天的戲？

明：第一天喔？想一下……（沉思）祖厝嗎？祖厝！（肯定）
那個阿瑋講他爸爸媽媽那場。

瞿：噢～對！那個餐廳那場。

瞿：當你知道要拍電影版心情怎樣？

明：當然很開心啊！

瞿：確定喔？

明：真的很開心啊，可以電視劇延續這樣的能量，然後進到電
影院。大家聚在一起，做一個作品，滿不容易的。

瞿：《花甲》對你的意義是什麼？

明：我表演生涯（笑），一個很重要的里程碑。也不是里程

碑,一個轉捩點。

瞿:你以前有想過你適合這樣的角色嗎?

明:以前⋯⋯

瞿:因為你以前都是演上班族、乖乖的男生、房仲或是銷售員
　　等等⋯⋯

明:像這樣的角色,以前我在大學的時候演過一齣舞臺劇,叫
　　做《熔爐》,亞瑟・米勒的一個劇本。我那時候在演的時
　　候,我抓的原型比較像是我爸。我在演的時候,評審老師
　　就說:你雖然演得不錯,可是又很臺客的感覺。我甚至在
　　演的時候就一直在回想這件事情,是不是我很容易把一些
　　比較Man的原型,可能因為我成長的關係,走向那個(臺
　　客)方向去。

瞿:可是大家都沒有看到你這一層面啊?

明:對啊～我也覺得(笑)我真的覺得這真的是⋯⋯大家的功
　　勞。

瞿:你演「花明」感覺如何?爽嗎?

明:爽啊。他可以不用去躲藏,不用像「花亮」。我覺得我現

實生活中比較像「花亮」。但是內在很大的部分是跟「鄭花明」很像。可以把這樣子的自己完全地展露出來，其實對自己來說是一種釋放，所以就還滿開心的。

瞿：「花明」跟你自己有什麼相似之處？

明：其實應該說，「花明」就是一個面向的我。但是這個面向不足以補足這個角色，所以必須再去抓一些其他的元素，譬如說導演讓我去染頭髮，畫牙齒，我覺得這些是我不會想到的細節。也很感謝這樣子可以讓這角色更立體，更被大家記得。

瞿：這次電影沒有染頭髮，也沒有畫牙齒，會覺得想念嗎？

明：牙齒我是比較不意外，是因為電視到最後牙齒也沒塗了。反倒頭髮有一點不習慣，但我覺得人都是這樣嘛！某個時期再回去看以前的照片，會覺得自己以前怎麼這麼騷、這麼蝦趴（時髦）。這次造型又讓花明有點成長，但只是一些外形的特徵，但他行為內在還是很難改進，跟人生有一種奇妙的比喻，滿好的。

瞿：我覺得我自己在拍戲時，常常在拍的過程中，或是在詮釋

故事的過程中，自己人生也會做一些檢視或調適。你現在拍了兩年，你覺得跟你人生有些什麼——不管感情、家庭或工作，有什麼巨大的影像或變化嗎？

明：對我的影響還滿大的耶。因為我會從這樣的表演再回頭去檢視自己，才發現其實自己還滿幼稚的。個性還是有逃避的地方，好像什麼事情都有辦法解決的。我好像發現自己有一種……「不見棺材不掉淚」的個性。

瞿：這個在你表演中有看到嗎？因為我還不太確定這部戲對你「逃避」這件事的影響是什麼？

明：因為「鄭花明」就是……不願意去認真面對他所遇到的困難。導致他對於人生一直認為都有辦法，就是只想到自己。我覺得我演完花明，整個生活變得很混亂。（思考）我也一直在想，但現階段還找不到答案，但就是知道大概有一些問題。

瞿：是不是有一種感覺是……大家都覺得我很好，我好像真的變得更好，但是我真的有變得這麼嗎？一種上上下下不確定感？

明：對啊，就是……我現階段身為演員，到底在追求的是什麼？是最近的一些想法啦。

瞿：我們今天剪到一場戲，我覺得花明的個性有點就像那場戲你講到的。因為沒讀書呀，所以當打架這件事情，他是有自信的。但除了打架以外的事，他就會縮。花明是自卑又自大的人，他是因為自卑然後偽裝自大、囂張。但那囂張的背後，有很多不安全感、不放心的東西。

明：嗯！（點頭沉思）

瞿：我覺得你跟廣仲都有一個特色。你們都是那種……很積極的人。你們積極方式不太一樣，廣仲的積極或許就是很有創意的人，但我看到你的積極反而是……「我一定要想辦

法讓這個東西做到我現在想到最好的狀態」。我不是只有背詞、不是只有什麼⋯⋯你是這樣個性的人？

明：應該是表演上來說，拍完《花甲》後，對自己表演上有新的見解、新的體會。以前可能是拿到劇本後，會想要把臺詞做設計，忽略了當下跟對手的交流。想說這邊一整段臺詞，前面可能是鋪成、哪邊是高點、哪裡要怎樣⋯⋯情緒怎麼轉等，可是我都覺得，我拍完《花甲》電視版後，就像叔元哥說的：你不用去設計這些啊，你現在講的時候你現場就會有那些感覺，就是那些感覺就對了。後來回過頭來檢視重新套到現在表演上，又會覺得好像⋯⋯在當下不會有那麼多的感覺，就不會像讀劇本，你知道自己設計完的東西會有很多，可是當下跟對手對就只有這樣子。所以那天在拍那場戲，你後來幫我互推的那場。我其實也很痛苦一開始抓不到感覺，可是你幫我互推完後，身體的感覺是對的，就能幫助到我當下的感受。所以當下感受沒有我想的這麼簡單，事前準備是更重要的。事前到底經歷了什麼，到當下去跟別人對那場戲。但我也還在摸索，所以我覺得表演很難就是這樣。我覺得我一直以來的人生，就是一直在討好，要讓別人看見。譬如說從小時候讀書開始，就會想考高分證明自己是會念書，有成就感。一直到後來我去讀戲劇系，講好聽一點去考戲劇系，但其實你就是一個考不上大家理想中臺清交的人，所以才去讀了一間國立大學、藝術大學好像很強一樣，其實就像是一個逃兵。我後來有想，我真的適合當演員嗎？還是一個逃避的藉口，那如果繼續這樣下去，未來表演怎麼辦？因為「討好」這件事情在我心裡面變得很重要，每一場都要討好都要得分，所以限制了自己更多的可能。

瞿：你覺得你在拍戲有專注嗎？現階段。

明：沒有，我一直會腦筋出現我下一句臺詞是什麼？我這邊要
　　怎麼辦？怎樣會比較有笑果？這東西就一直在腦筋裡面
　　跳。所以我說我是一個「不見棺材不掉淚」的人，所以讓
　　我自己非常痛苦。

瞿：什麼時候開始覺得自己喜歡表演的？因為你本來當體育老
　　師，但是你在體育老師之前，其實就有想過表演這件事，
　　只是後來大家跟你說這沒機會、沒出息。

明：所以我回過頭來想，我真的是喜歡表演的人嗎？還是只是
　　喜歡表演時候的成就感。一直在想。

瞿：有找到答案嗎？

明：還沒有，不過我從小就喜歡講一些五四三逗別人笑。

瞿：整段表演中，你是哪個階段最開心？有人是拿到劇本看到
　　角色、有人是定妝、有人拍的當下、有人是看到影片完成
　　的成就感、有人是得獎。

明：拍的當下吧……

瞿：那就是喜歡演戲呀～

明：輕鬆好笑啦，如果情緒重的戲，也是會……很痛苦。我心

裡就想說，就是要在哪裡的時候眼淚掉下來就得分了。就
是這些東西……

瞿：很在意得分這件事？

明：對，你想要得分，那你真的是喜歡表演嗎？還是只是想要
被別人稱讚「你很會演耶」。最近就是在檢討這些事情，
把自己搞得……

瞿：你《花甲》演完，家裡人現在怎麼看你表演這件事？

明：沒有很深刻的對話，家裡的人對我多多少少也知道有一點
成績，不會像以前擔心我是不是要回家裡幫忙。

瞿：回到電影，第一次又踏回祖厝的心情？

明：一踏進去的時候陳設已經變了，就覺得「哇！好漂亮
喔」，我那時候拍電視版有說過「美術呢，就是場景的化
妝師啊～」。這次踏進去我就想起我曾經說的這句話，
嗯，真的是。我一踏進去就去場景主人家的公媽廳，跟他們
說謝謝借我們這場地，可以讓我們拍攝電影版，有打擾的地
方請多多包含。非常感謝，有一種回老家的感覺，很感動。

瞿：你還記得你來的那幾天拍戲過程中，有哪個畫面或是哪一
刻讓你突然很感動？

明：就是看到你坐在螢幕前面（笑）。

瞿：為什麼？

明：就很像電視劇版的時候一樣，大家都回來了。

青：但這一次你們現在都不坐在螢幕後面了，有一次發現後面
坐的人都不一樣了，就有問你們為什麼，你們就有人回答
因為沒有位置擠進來……

明：我還是會去擠啊，只是不像電視劇一樣有很多大家一起相
處的機會。

青：但有一天，我有一種大家好像回到電視劇那時候很純真沒
有雜念時，就是在拍阿瑋爸媽家時，他們窩在床上看金老

師的表演。

瞿：哪一天？

明：哦。我想起來了，就是在拍花甲到阿瑋家見到阿瑋爸媽的那一場戲，就是我說「一分錢，一分貨」的那一場。

青：對對對，就是那一場，那時候我有一種強烈的感覺「回來了」。

瞿：有一種小孩回家的感覺？

青：對，而且他們（冠廷、宜蓉、意籛）都是特地留下來看那些戲的，而且我們在拍正嵐與金老師對戲，宜蓉和意籛還特地拿耳機去接螢幕。

明：好好喔，羨慕，因為我那天先買了車票不得不先離開。

瞿：他們幾個應該是想要看金老師的表演。

青：當然，而且我前幾天才在和意籛說：「就算這個世界變了，我們可不可以不要變。」

瞿：我覺得我們應該三不五時回去祖厝住個幾天，真的把他當民宿，在那邊焢窯、在那邊玩遊戲……。其實因為電視劇的時間比較長，我們比較有時間可以培養感情，但是這次時間真的比較趕，工作天只有34天。

青：而且大家的戲有點分散，聚在一起的時間也沒有那麼長。

導演的禮物

瞿：你自己有最難忘哪一場戲嗎？

明：最難忘⋯⋯其實都滿難忘的。如果要說應該是和你互推那
場吧。

瞿：（笑）有沒有很爽，說說你推導演的心情。

明：一開始當然不敢啊，但後面既然你說要幫我，那我就不跟
你客氣囉。

瞿：其實我那天真的有嚇到，因為他的力氣真的很大，我以為
他推不動我，結果他一個出力就把我推倒在地上，我當下
沒有生氣，而是覺得這個氣氛很好，我要上去再推個幾
把，因為到了很好的點，而且旁邊錄花絮的側拍是張著嘴
巴在錄，心裡應該想著現在是在衝啥，很多人應該不知道
我們在幹麼。

明：所以每當這種時刻我會覺得：身為演員你還要導演這樣幫
你，你到底在幹麼？

瞿：不一定啊，不能這麼想。你知道我在拍《親愛的奶奶》有
一場戲我和柯宇綸，我叫他到陽臺去，我要他看到他父親
死掉的照片的心情，那個心情不是只有哭，而是一種驚嚇
到說不出話來，有一種窒息的感覺，但他當下演不出來，
我就和他說那我幫你，他問我要怎麼幫，我就回答他說我
掐你脖子，要你感覺到那種窒息的狀況，我是真的掐住他
脖子，把他掐到快沒氣時才放掉，問他你現在有那種感覺
了嗎？他回答有，他就去，就演到位了⋯⋯
你們今天都還不是梁朝偉，所以這些東西你也不需要抗
拒，演員不一定要到一百分，應該是團隊大家一起做出
一百分，就像是這次電影，不是我個人的電影，我甚至
可以不要打這是瞿友寧的電影，我願意上這是花甲人的電
影，如果沒有這群工作夥伴，要完成這部電影是不可能的。

畢導演非常崇拜金士傑的演技,因此邀請他出演阿瑋父親的角色。

我只不過是把這些人拉再一起的因子而已,就像表演也是,如果說攝影沒有跟隨到你,你表演最好的一次失焦了,這種事情未來都有可能會發生的,所以你不一定非要給你自己壓力,覺得自己的表演非完美不可,但是那個專注其實比起你準備什麼都來得重要,我覺得叔元哥講的東西有一大部分是對的,就是你必須要很專注,但是你那個專注之前你所有該背的、該做的、該想完這個劇本的,然後這個劇本的這一場你所扮演的這個位置,這些都先想清楚,再來去感受現場,然後比如說宜蓉和你對,她到不了那個位置,沒關係,但你想像中的那個角色該有的位置去想像到,她可能就會有。

我相信不管是張曼玉或是梁朝偉,他們所用的方式都是專

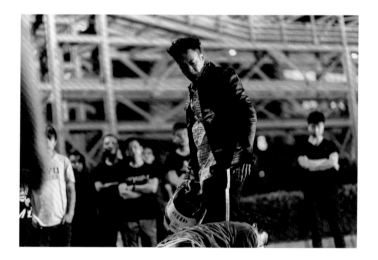

注，進去戲的情感去很專注，你要不要講講你和金老師那
一次，你跟他對戲，他對你說了那些話？

明：（沉思）其實他也沒有講太多，他只是會突如其來在接一
些東西。我只是在想，一個人這樣露刺青會不會有點太幼
稚，所以我一直在想這樣的表演要怎麼做，既然他幼稚
那就讓他好笑一點，就在還拍得到我的時候我在那邊解扣
子……

瞿：你自己看金老師或是美秀姐的表演，你自己有什麼樣的感
覺嗎？因為他們是我們這次電影新加的一些人物。

明：其實我很想再看多一點，但我真的看得不多，但在這不多
的篇幅中會發現他們其實很自在，很鬆的在對戲，金老師
就是很活，應該説他很專注，很知道自己在幹什麼。

瞿：其實你知道我很多話都沒有説，我都是默默的，我這次為
什麼會找金老師和美秀姐？我其實也是想送你們禮物，就
是讓你們再看更厲害的表演，或是不一樣的表演。
因為南哥、龍哥，其實當時在電視劇給你們東西已經是很
棒的生命經驗了，如果說這一次再多加一些東西，或是不

渾身是血的花明，背後滿滿的痴情，要與情敵一較勝負。

一樣的人，比如說何潤東也都算，因為不論是金老師、美秀姐、何潤東、陳意涵，他們其實都是各自不同路數的表演方式。

我找這些人來並不是為了電影票房，因為說真的，電影票房會因為他們增加多少不確定，但更多的是我讓我現在這個花甲家在灌注能量，讓大家感受得更多更豐富，因為金老師他就是做了又足又精準的表演，不見得每一個人都需

美秀老師與瞿導有長期合作的革命情感，特地友情客串出演阿瑋的母親。

要這樣，但這就是他的特色。這是我私心想送給你們的禮物。

你也可以談談與何潤東對戲，我們今天剛好剪到那一場飆車戲，我覺得剪接師剪完的第一版，我不滿意，因為我記得我在現場看到的你更動人，果然我再回去看，他剪掉了一場很重要的畫面，你那一段的表演讓我覺得我很喜歡，但你還記得你那一天為什麼做得到？

明：那一天其實我還滿享受前面的過程，那天真的很有感覺，

有一種鄭花明要失去雅婷了，但我覺得很可惜的是當鏡頭跳到我到終點時，沒能把那個感覺延續下來，因為換鏡位從終點開始，我就覺得感覺有差，因為我從頭開始爬時真的很有感覺。

瞿：但你也可以要求阿，可以和我說導演我可不可以從爬開始，但可能那時候時間也有限制……

明：我覺得有掉下來，其實也沒有差那麼多，就是覺得有點扼腕，但事後又想說，沒關係這場戲已經拍完了，我不要再去想了，因為這樣太痛苦了。

瞿：我覺得那個血漿對你是有幫助的耶，你自己感覺呢？

明：那絕對是有幫助的，但又會覺得說導演這樣幫助你，又會想說就已經戴安全帽了還留那麼多血不會很奇怪嗎？我其實會有點擔心，但又想說導演這樣幫助我……但其實那天的感覺就是滿好的。

瞿：這整個拍攝過程你覺得哪一段戲你自己最滿意的？

明：（笑）沒有，我不會覺得自己說最滿意哪一段戲，但是我很喜歡一些現場蹦出來的靈感，像是和陳大哥為了雅婷三個人在那邊互相較勁，就會覺得很好玩，可是那個執行上會有一點點困難，因為太想笑場了，我覺得當自己覺得很好玩的時候應該就對了吧，可是這種東西是你想都想不到自己會有這些表演。

瞿：但很可惜我們沒有更多的篇幅把這段剪進去。

明：沒關係啊。

青：其實你們那一段在那邊躲來躲去再抓的時候覺得很好玩，可是一樣剪不進去。
但我覺得當演員其實不用管這些，因為就算這次剪不進去那也是在表演上的一個經驗。

明：現在就是覺得那些花枝招展外在的形狀，可是內在的那些

東西就是會困住自己。

青：我覺得你會覺得美秀姐她很鬆，但有一方面是來自於她對自己表演的自信及不害怕，還有她有很好的反應及隨機應變，隨時都在戲裡面，所以她能夠接住現場所有突如其來的狀況，對她來說都是她當下的表演能量。我覺得有可能是她累積了長久以來的表演能量，以及自信這件事情讓她更能夠放鬆的演出。

就拿她打群架的那一場來說，她每一次的頭都演得不一樣，就是花甲端水出來她洗腳，我那時候在看螢幕時有很明確的感覺到，她每次的不一樣並不是在耍什麼花招，而是她在觀察現場的細節。比如說每一次端水的高度不一樣，或是有時候毛巾是在廣仲身上或是海芬拿給她，她都依這些現場的情況做出不同的演出、說出不同的臺詞，而且最後一次OK的鏡頭，其實我在看螢幕時當下覺得有點瞎，因為臉盆裡水非常的少，我心中就想說水怎麼那麼少啊，但沒想到美秀姐超厲害，她就在臺詞裡就提到了水很少了這件事情，她將現場狀況換化在戲裡，她自在到你不會覺得那是個表演，她將感受到的東西重新轉換成表演，這個東西源自於她的不緊張及她的信心。

因為當你緊張時，你根本不會注意到周圍的細節，很多事情就這樣被錯過了，或者是你看到了也來不及反應。

但你也不用太沮喪，想想他們表演多久了，我覺得其實看你已經覺得很棒了，因為你擁有的「戲」很多，看起來花明雖然是一個很粗獷的角色，但你自己又在其中加了一些細膩表現，已經很難得了。

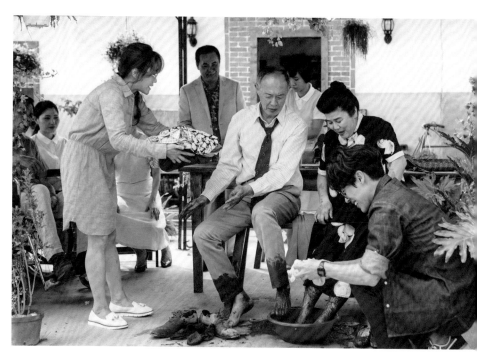

金老師與美秀姐的客串，為整場戲製造了許多笑點，幫電影加分，也讓觀眾充滿期待。

照鏡子都覺得可怕

瞿：你會期待大家從花明身上看到什麼？

明：「臺客也有春天」（大笑）。

瞿：其實我覺得你會鼓勵到很多中南部失學的孩子。

明：我希望能夠做到的事情，因為又是要回過來檢視我人生的一部分，就是當我國中的時候功課很好時，為什麼我沒辦法拉著我的朋友一起，然後導致有一些朋友走偏了。

其實我會想到大家看到演員好像都是光鮮亮麗的，但我覺得默默的生活的那些人才是了不起的，因為若是沒有那些人就沒有故事，我們只是透過一些演員該做的事情再將它提煉出來，讓大家看到，這也是我當演員想要做的事情，也是想讓大家看到這社會的一些角落。

瞿：你那些「臺式金句」怎麼想到的？其實你豐富了我劇本中沒有的東西。像是扮女裝那一場說下面涼涼很容易站起來，雞皮疙瘩站起來那一場。

明：（大笑）因為我平常就很喜歡看一些有的沒的東西，這其實不是網路上的那些冷笑話，只是有些白爛的影片。

其實我現在觀察現在的社會，我發現未來應該會很可怕，尤其我給下一代的創作者一些建議，現在的這些笑、感動

來的太容易了，現在隨便打開網路就是一堆影片，會很常看到一些電影的宣傳標頭說絕對讓你哭、爆淚等，我就會覺得這是一件很重要的事情嗎？大家好像就是追求一種刺激，但這些刺激在你的生活中好像應該更需要去觀察，我會覺得這些感動快樂唾手可及，對於下一代的創作者會是很大的危機，包括我自己，我有一陣子都不太敢去滑臉書，因為有太多的資訊了。

回到剛剛的金句，也是因為你劇本前面都有寫啊，因為前面有一段是我和雅婷要視訊，我就和她說雅婷我想你想到雞皮疙瘩都站起來，雖然後面的先拍，但我就想說我應該要頭尾呼應一下，當下就有想要這樣北爛的感覺。

瞿：你是第一次穿女裝嗎？

明：第一次那麼完整的穿。從頭到腳！

瞿：有多完整？有刮腿毛嗎？

明：沒有到刮腿毛，但是那個高跟鞋，真的有讓我在進門的時候扭到腳，覺得穿這個真的不容易啊，而且那個真的沒有很高耶，我就這樣拐到了。

瞿：穿起來看到的感覺？

明：我覺得滿可怕的，我自己照鏡子都覺得很可怕。

瞿：所以你覺得你穿起來不是美女？

明：他們都會說其實你扮起來還滿好看的，我都會回答說有嗎？自己看到都會覺得矮呢。

瞿：那套裙裝是誰幫你準備的？

明：好像是江宜蓉自己的，她只是好像在番外篇拿來穿，劇組就和她借，所以她也很驚訝居然穿得下。

瞿：那時候有穿安全褲嗎？

明：沒有，就穿我自己得內褲，真的覺得涼涼的。

廣仲與宜蓉

瞿：講講你眼中的廣仲。

明：我從電視劇版的時候就在觀察這個人，他有很多表演上面的選擇，你常常會說他表演中有驚喜，我就會去想說他的驚喜是從哪裡來的。

可是後來發現他後面有一個很大的優點，他很傾聽別人，這是我覺得他很厲害的地方，因為他也不像我們是戲劇系出來的，他就是一個渾然天成的樣子，我就會去觀察他這些樣子的節奏節拍我就會去想，之後再去看播出來的樣子，這就是屬於他自己的東西，是別人無法模仿的。

瞿：那你覺得他的創意從哪來的？

明：就是傾聽吧。還有就是你知道的我們中南部的小孩就是不學好（笑），不是啦，你看他講那些幹話直播就知道啦，他就是一個腦筋也動很快的人，只是他那時候看劇本的時候有和我說：ㄟ阿明，你有看劇本嗎？幹，我超難演的耶，我就和瞿導說你當作我是神童喔。

瞿：那你看你的，你會覺得會有點難演嗎？

明：喔～我也會覺得有點難演，因為我有點抗拒這樣的鄭花明，所以我在做表演的時候有做一點調整，因為在電視劇的尾聲時好像有一點洗心革面，但在電影版裡有一些行為上像是露刺青啊等，或是跟雅婷講話不尊重女生這些，就會讓我覺得蛤跟我想像中的鄭花明不一樣耶，但後來當下導演給了我很多重新調整的空間，所以到最後就好一點。

瞿：那個臺詞是表象的，但是那個精神層面就是你會看到最後倒數第二場，你就會知道因為他是出自於沒有自信，所以跑出這樣的面向出來；第二個是說，人不會永遠不變，我現在是知道要尊重女性，但我下一秒大男人主義的個性又跑出來了，尤其當他的自卑還存在的時候。所以一開始拉

開了臺北臺中這樣的距離,一個追求夢想執行中,一個指示繼承衣缽彷彿在模仿爸爸的成功。

那你可以談談你眼中的江宜蓉「雅婷」,因為你們的對手戲比較多,你覺得在你眼中她是個怎麼樣的人?

明:她跟廣仲一樣,有時候會有一些驚人之舉(笑),所以會有一些難捉摸,但花明和雅婷就是這樣,一個就是在那邊耍白爛,另一個就是狂吐槽,其實有這樣的模式及遊戲規則,對戲其實都還算輕鬆,比較困難的大多是一些情緒的部分,打鬧的還會比較好一點,所以有時候我會檢討我是不是一個只適合演打鬧的人。

瞿:有一段戲的雅婷有讓我覺得我看了很感動,但我不確定那個當下你有沒有感動,就是坐車坐到旁邊那段,我自己覺得還不錯,雖然那是在講道理,但是那個道理很深,她藉由這個事情又講到追求夢想這件事情。我不知道你這邊的感覺,是不是也有所感動?

明:當下有感動啦,雖然後面變得很白爛。

瞿:你有覺得電視和電影不一樣嗎?

明：其實我沒有去想電視和電影這件事情。

　　我一直在想上表演訓練課咪咪老師和我們説的話「你在
　　『那個流』就不會錯」，所以我盡量就讓自己在「那個
　　流」裡面，至於電影的表演和電視的表演當然會有差異，
　　只是我覺得在這部戲裡面我不會去做太大的區分，如果是
　　別的角色可能就會再去想要該如何表演，但是鄭花明的這
　　個角色我就不會去這樣做這件事情，鏡頭是我一直在學習
　　的事情，我覺得這和鏡頭會有比較有關係。

瞿：我覺得我的標準會比較有點不一樣，對於電影電視，電影
　　我就是會很緊張，你們的每一刻我都會想看得清清楚楚，
　　所以每一場戲都會把你們逼到要到那個點為止，電視有的
　　時候我就會想説反正那麼長一塊，我自己有分那個差別。

　　我希望你有更大的專注度，有時候反而沒有和你們再開玩
　　笑，電視劇我們比較輕鬆，反而有在開開玩笑什麼的。

明：可是我覺得好像有在那個狀態對了，拍起來就沒有錯了。

瞿：雖然我們這個是雙機，但是如果我們一機沒辦法擺進去的
　　話，他就只能單機，單機這邊拍完再反拍這邊就需要不停
　　地去回想前面他演的方式，這邊應該會怎麼接，這件事情
　　在電影中可能就會比較難一點，這種事情應該是你們要緊
　　張的。

鏡頭
內外

劇照

花甲媽（王彩樺）：「你趕快下來。」

林老師（陳竹昇）：「我爬得上去，但我不敢下來。」

一姐思念老伴，花甲給予安慰。

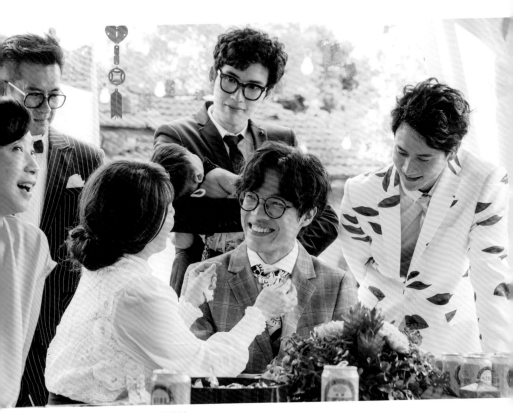

花甲大喜之日，當天總共有五組新人。

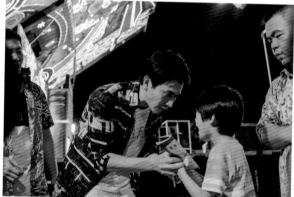

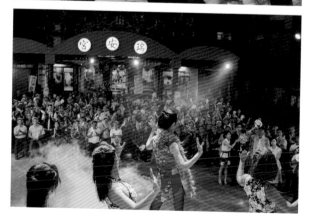

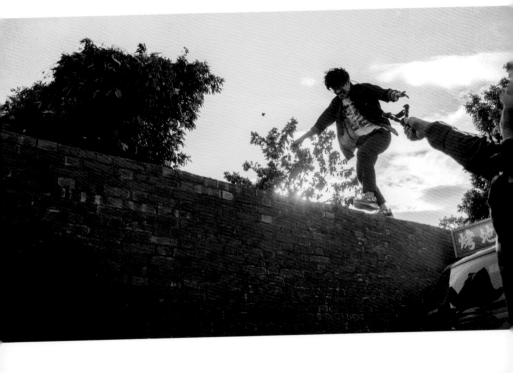

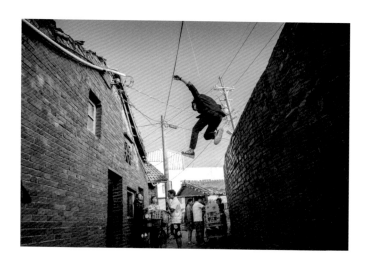

168

愛情不該有顧慮。

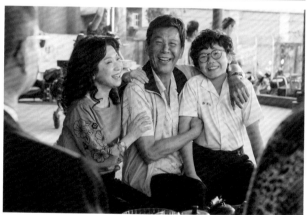

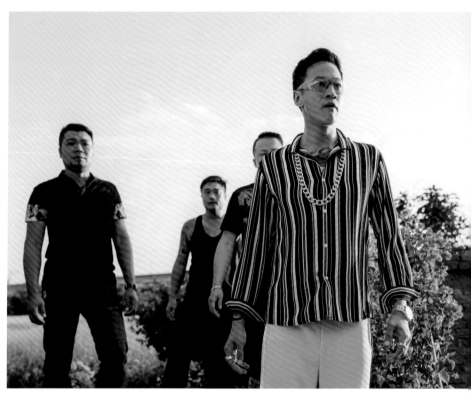

何潤東應畢導之邀出演反派角色，為了放送臺味，
何潤東特地學了臺語，打破以往戲路。

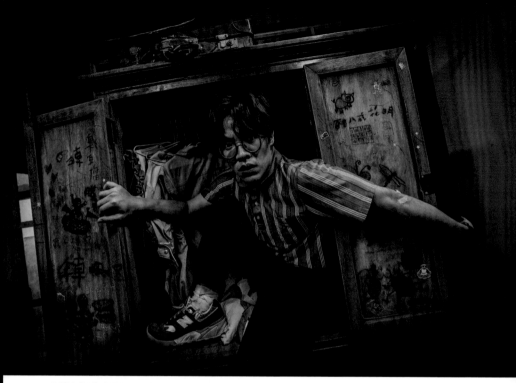

充滿塗鴉與悔意的衣櫃究竟是怎樣？請大家進影院一探衣櫃的故事。

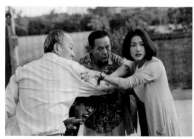

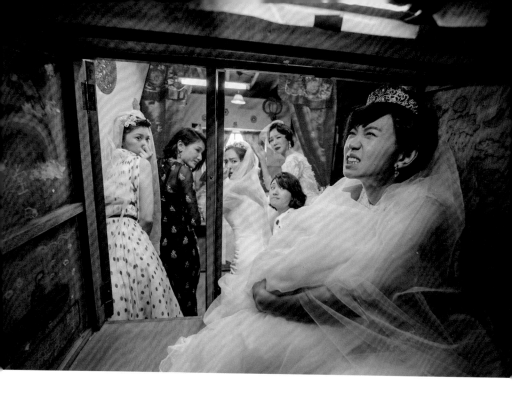

花甲：「阿公說喜歡一個人要把她放在『這裡』，現在我放好了。」

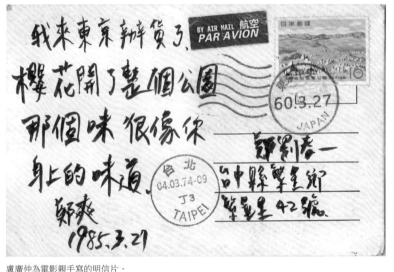

盧廣仲為電影親手寫的明信片。

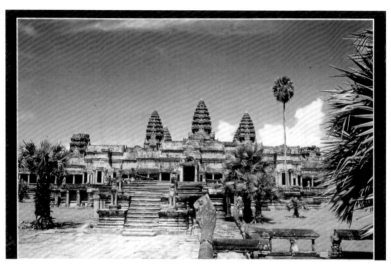

ប្រាសាទអង្គរវត្ត
Angkor Wat Temple

PonleuKhmer

春一,

我在這个城市,感受陽光
的普照,這温度好像你
一直陪在我身旁。

鄭爽 1984.9.30

臺中縣鰲星鄉鰲星
里42號
鄭劉春一 收

「還記得我去外太空旅行嗎？我可是一直都有在關心著妳，一直在思念著妳。」

小靜：「就讓我代替花詢，陪伴你一起生活。」

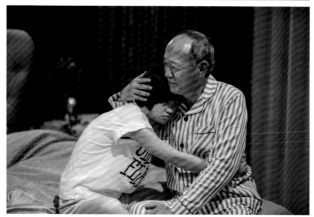

爸爸:「女孩子這輩子最重要的事就
是找到一個比爸爸更愛妳的人。」

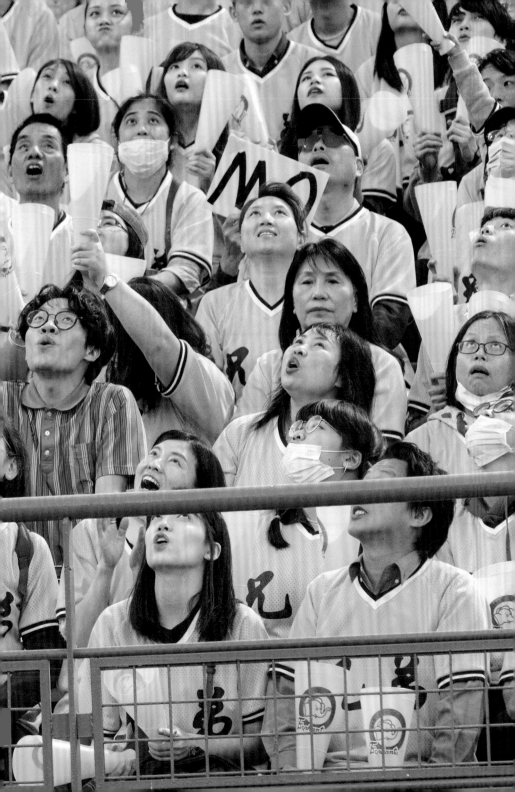

向《葉問》劇組借來的木人樁。

場景照